MODÈLES
DE
SERRURERIE,

CHOISIS

PARMI CE QUE PARIS OFFRE DE PLUS REMARQUABLE

SOUS LE RAPPORT DE LA FORME, DE LA DÉCORATION ET DE LA SURETÉ;

ACCOMPAGNÉS DES DÉTAILS QUI DOIVENT EN FACILITER L'EXÉCUTION;

ET SUIVIS D'UN ABRÉGÉ DE

L'ART DU SERRURIER,

DANS LEQUEL ON TRAITE PLUS PARTICULIÈREMENT

De la meilleure disposition à donner aux outils; des procédés employés depuis peu pour la plus prompte et la parfaite exécution des travaux; de la composition des Serrures, Cadenas, etc., depuis les plus simples jusqu'aux plus compliqués.

Enfin des mécanismes les plus ingénieux appliqués à la fermeture de sûreté, avec la démonstration des principes fondamentaux sur lesquels sont basés toutes les serrures à combinaison;

Le tout accompagné d'exemples gravés géométriquement par MM. Normand, Hibon, Thierry, Olivier, etc.

Sur les dessins et d'après les descriptions de MM. Bury, Architecte, et Hoyau, Ingénieur-mécanicien.

A PARIS,

CHEZ BANCE AINÉ, ÉDITEUR, MARCHAND D'ESTAMPES,

Rue Saint-Denis, N°. 214.

1826.

ND# SERRURERIE.

INTRODUCTION.

On a très-peu écrit sur la Serrurerie. Les anciens maîtres de cet art se contentaient de fabriquer de beaux ouvrages, sans songer à fixer les principes qui les avaient guidés. Excepté Mathurin Jousse, on ne connaît aucun auteur qui ait publié quelque chose d'important sur cet art, avant que l'Académie des Sciences ait fait exécuter, par Duhamel-Dumonceau, le traité qu'elle publia en 1767. L'objet du recueil que nous offrons au public n'est pas de refaire l'excellent traité dont nous venons de parler, mais de le compléter, de lui donner un nouveau degré d'utilité, en appuyant les préceptes qui y sont développés, par des exemples, des modèles de toute espèce, choisis parmi ce que Paris offre de plus parfait sous le rapport de l'utilité, de l'exécution et du goût.

Pour remplir le but qu'on s'est proposé, aucune peine, aucun soin n'ont été épargnés : tous les dessins ont été exécutés d'après les objets mêmes qu'ils représentent, et dans de justes proportions ; ce n'est qu'après avoir vu, comparé l'immense quantité de monumens qui auraient dû trouver place dans ce recueil, si son étendue l'avait permis, qu'on a fait le choix de ceux qui le composent, et qui, dans chaque genre, ont paru être les plus convenables à l'objet de leur destination, les plus originaux, du meilleur goût, et les mieux exécutés. Pour que rien d'intéressant ne soit omis, tous les monumens publics, anciens et modernes, ont été visités ; l'artiste chargé de ce travail préparatoire, a parcouru la ville dans tous les sens, et ses soins ont été tels, que dans les rues les plus obscures, à des hauteurs où la vue se porte rarement, il a trouvé des modèles dignes d'être mis au grand jour, et que les gens de l'art et les amateurs de toutes les nations lui sauront probablement gré de leur avoir fait connaître. Nous aimons à croire que le seul reproche qu'ils lui feront sera d'avoir trop borné son choix. Pour le disculper, il nous suffira sans doute de dire que, devant se renfermer dans un cadre fort étroit, pour que le prix de l'ouvrage ne dépassât pas les facultés du plus grand nombre des personnes auxquelles il est destiné, il a dû n'admettre qu'un petit nombre d'exemples de chaque espèce, en donnant la préférence à ceux qui remplissaient le mieux les données premières de leur destination.

Mais si l'on convient de la justesse de son goût et de son discernement dans le choix des modèles qu'il a admis, si l'on reconnaît qu'aucun monument d'une véritable importance, et qui n'avait point d'équivalent, n'a été omis, que toutes les branches de la partie décorative de la serru-

rerie ont été traitées avec l'étendue qui répondait à leur importance, et qu'il n'aurait pu multiplier les exemples sans reproduire des combinaisons à peu près semblables, tant sous le rapport des formes que sous celui des ornemens; on conviendra que l'ouvrage, tel qu'il se comporte, offre une véritable importance, puisqu'il présente des types que l'artiste intelligent n'a plus qu'à modifier suivant les localités ou les besoins. L'éditeur se félicitera donc de l'avoir entrepris, et concouru, par sa publication, à répandre le goût des bonnes choses, et contribué ainsi aux progrès d'un art éminemment utile et dont les productions, aussi durables que les édifices auxquels ils se lient, serviront à constater son état actuel, et à donner une idée précise du génie et du goût des artistes de notre époque.

Quoique la partie décorative de la Serrurerie ait été l'objet principal de cet ouvrage, et, par conséquent, celle sur laquelle on s'est le plus étendu, ce qui a rapport à la pratique et à la mécanique, n'a cependant point été négligé. Dans un appendice distinct, composé de dix-sept planches contenant plus de quatre cents objets, on a donné tout ce qui peut aider l'homme industrieux, connaissant les procédés les plus ordinaires de son art, et n'ayant besoin que d'être dirigé pour exécuter convenablement les ouvrages qui offrent quelques difficultés. Ainsi cet appendice comprend les moyens de reconnaître les qualités des matières premières, les outils les plus convenables à l'exécution prompte et parfaite des différens ouvrages, et les moyens d'effectuer les principales opérations de serrurerie; la description et la représentation des ferrures employées à la fermeture des baies des bâtimens, celle des serrures ordinaires, depuis la plus simple jusqu'à la plus compliquée; enfin la démonstration des principes fondamentaux des serrures à combinaison, accompagnés d'exemples de mécanismes ingénieux et récens où ces principes sont appliqués. Cette dernière partie de l'ouvrage est due aux soins de M. Hoyau, ingénieur-mécanicien, qu'une longue pratique a mis en état de juger ce qu'il importait d'y faire entrer pour le rendre en quelque sorte le complément des connaissances du praticien.

EXPLICATION DES PLANCHES.

PREMIER CAHIER.

DEVANTURES DE BOUTIQUES.

Ce premier cahier est spécialement consacré à donner des modèles et des motifs de ces décorations en fer dont les boulangers, les bouchers et les marchands de vins, de Paris et des grandes villes de France, ont coutume de revêtir le devant de leurs boutiques. Depuis quelques années le luxe de ces décorations va toujours croissant; mais parmi la quantité d'ouvrages en ce genre qui s'exécutent chaque jour, il en est peu qui ne brillent pas par le bon goût de leur ajustement et le choix des accessoires admis dans leur décoration. Comme ces ouvrages sont fort coûteux, et qu'ils ne peuvent guère être exécutés que par des hommes habiles, là, moins qu'ailleurs, le mauvais goût, les compositions bizarres s'introduiront, si l'on a soin de ne pas sortir des données, peu nombreuses il est vrai, dont nous offrons des exemples, et desquelles il nous semble qu'on ne peut s'écarter sans danger. Nous le croyons d'autant plus que nous avons vu tout ce qui existe à Paris de ce genre, et que les motifs que nous avons recueillis nous ont paru répondre le mieux à l'objet de leur destination, et mériter une préférence, que leurs bonnes proportions, leur ajustement ingénieux, aussi bien que le choix de leurs ornemens justifiera sans doute aux yeux des connaisseurs.

Planche 1re.

Ce premier ouvrage est d'une très-petite dimension, mais il est difficile d'en trouver de mieux disposé. De chaque côté est une porte, l'une pour la boutique et l'autre pour une allée. La courbure des barreaux qui forme ornement est d'une composition originale; la proportion des pilastres est bonne, et les chapitaux sont bien ajustés ainsi que l'enseigne. Le tout présente de la variété, du goût et de la solidité. Cette boutique de boulanger est située rue Montorgueil.

Planche 2.

On n'offre sur cette planche que des portions de devantures de boutiques, mais qui suffiront pour donner une idée exacte de leur ensemble. La première est située rue Montorgueil: l'enseigne, les pilastres et surtout les chapitaux sont d'un ajustement ferme et d'une exécution soignée; l'autre, forme pan-coupé à l'angle des rues Thibautodé et St.-Germain-l'Auxerrois. La gerbe de bled qui fait enseigne, et les épis qui décorent la frise, sont d'un arrangement agréable.

Entre ces deux devantures sont deux enseignes, aussi de boulangers, dont l'une est située sur la place de la Bastille et paraît être fort ancienne, et l'autre est décorée d'un chiffre convenablement accompagné d'épis et de flambeaux de Cérès, transformés en cornes d'abondance.

Planche 3.

Cette planche contient plusieurs parties de devantures de marchands de vins. L'une, rue Montorgueil, est décorée d'une frise en forme de poste avec des grappes de raisin; l'autre, plus riche, est ornée de tyrses, de caducées et d'une tête de Silène dans une couronne de vignes. Les chapitaux sont remarquables par leur composition et leur exécution. Cette devanture de boutique, rehaussée par des dorures qui lui donnent beaucoup d'éclat, est une des plus remarquables de la rue St.-Martin, où elle est située.

Sur cette planche sont aussi plusieurs enseignes détachées, tant de boulangers que de marchands de vins. L'une représente un homme armé, et se trouve dans la rue qui porte ce nom; la suivante est située rue de l'Etoile, et la troisième, *au bon coing*, se voit rue St.-Denis: cette dernière se compose d'ornemens réguliers et dorés entremêlés de pampres verds qui produisent un bon effet.

Planche 4.

La première devanture de boutique de marchand boucher qu'offre cette planche se trouve rue de la Harpe. Elle est d'une disposition simple et convenable; on y remarquera l'agencement des supports dont on a donné le profil à côté.

L'autre, située rue de Grenelle St.-Honoré, est d'une composition plus riche; la proportion en semblerait un peu lourde dans tout autre cas; mais ici elle est tolérable. Les détails en sont de bon choix et les chapitaux bien adaptés au sujet. Ils sortent probablement d'une de ces fabriques qui se sont multipliées depuis quelques années, dans lesquelles s'exécutent des ornemens de toute espèce, pris sur de bons modèles, qui permettent aujourd'hui décorer à peu de frais l'intérieur et l'extérieur de nos édifices.

Planche 5.

Cette jolie devanture de boutique de marchand de vins est située au coin de la rue des Coquilles, ce qui lui a fait donner une coquille pour enseigne. Elle est, dans son genre, un modèle digne d'éloges; on remarquera que les chapitaux, ornés de vignes, et les pommes de pin qui surmontent les barreaux, ornemens en quelque sorte obligés ici, sont heureusement disposés. La proportion générale est bonne; les portes, le soubassement et les pilastres sont bien encadrés dans le bâtiment qui leur sert de fond.

La seconde devanture se voit rue d'Angoulême. Les motifs d'ornement sont à peu près les mêmes que dans la précédente; mais les chapitaux sont remarquables par la tête de Silène introduite dans leur ajustement. Dans l'une comme dans l'autre, la manière dont les barreaux sont profilés à leur pied, mérite de fixer l'attention.

Planche 6.

Cette livraison se termine par la devanture d'une bou-

tique de charcutier. Quoique celle-ci ne soit pas précisément un ouvrage de serrurerie, il entre tant de fer dans sa composition, qu'on a cru pouvoir la donner à la suite des autres. On a placé sur les marges de la planche plusieurs des supports en usage pour pendre les viandes; ils sont d'une forme simple, ferme et variée.

DEUXIÈME CAHIER.
BALCONS.

Les balcons sont l'objet de ce deuxième cahier. Parmi ceux de toutes espèces que présentent les différens quartiers de la ville de Paris, la grande difficulté était de faire un bon choix, et surtout d'en offrir une suite qui, bien que peu nombreuse, pût donner une idée de toutes les variétés qui s'y rencontrent. On s'est attaché surtout à dessiner ceux qui présentent des combinaisons de barreaux ingénieuses et de meilleur goût, en donnant la préférence à ceux qui, par leur simplicité, la facilité de leur exécution, sont destinés à être le plus souvent reproduits. Parmi les balcons d'une composition riche, et où tous les moyens de l'art ont été employés, on n'a admis que ceux qui jouissent d'une réputation méritée par la perfection de leur ajustement et de leur exécution. A l'inspection des planches gravées, on remarquera que l'on a eu soin d'opposer aux balcons de formes droites, ceux qui se composent de parties courbes, afin de faire mieux sentir, à l'artiste qui devra les utiliser, tout le parti qu'on peut tirer de leur combinaison.

PLANCHE 7.

Plusieurs balcons d'une composition riche sont réunis sur cette première planche. Deux en particulier sont d'une grande magnificence; l'un est tiré d'un hôtel situé sur le quai de Béthune, île Saint-Louis, qui a appartenu au cardinal de Richelieu, et dans lequel on trouve encore, dans la cour et dans les escaliers, une pompe et une majesté digne de ce prélat; l'autre est celui de la croisée de la galerie d'Apollon, au Louvre, du côté de la rivière.

Dans le balcon de l'hôtel Richelieu, les ornemens en tôle y sont peut être prodigués, mais leur exécution est d'une grande manière : la frise, en fer estampé, qui forme un rinceau dans le haut, et, comme le reste du balcon, d'un grand caractère et d'une richesse peu commune. Les consoles qui le supportent sont d'un bon style, et, quoiqu'en pierre, on n'a pu résister au désir de les dessiner, afin de ne pas séparer les parties d'un tout qui produit un aussi bon effet.

Le balcon qui est au haut de la planche, est tiré du même hôtel. Quoique moins magnifique que le précédent, il est d'une très-belle composition.

Au-dessous de celui-ci il y en a deux de l'hôtel Lambert, situé dans le même quartier. Le premier est très-riche et de bon goût; l'autre, dont on n'a donné qu'un fragment, quoique très-simple, est d'une forme agréable et solide.

Enfin au milieu de cette planche est ce balcon du Louvre dont nous avons parlé. Exécuté sous Henri II, il est riche d'ornement comme tout ce qui date de cette époque; mais il est aujourd'hui très-ruiné, et ce n'est qu'à l'aide des fragmens qui subsistent encore, qu'il a été possible au dessinateur de l'offrir ici tel qu'il a dû être primitivement. Les ornemens en sont larges et faciles, et décèlent le temps où les arts marchaient à grands pas vers un perfectionnement qui, depuis, est resté stationnaire, pour ne pas dire plus. Les barreaux suivent les différens contours des ornemens dont ils sont revêtus, et qui sont en fer et en tôle, repoussés au marteau. On faisait autrefois beaucoup d'usage des ornemens de cette espèce; mais depuis que l'art du fondeur en fer s'est perfectionné, l'on a abandonné la relevure, pour n'employer que les ornemens en fonte, qui sont de beaucoup préférables par la pureté de leurs formes, leur solidité et la modicité de leur prix.

PLANCHE 8.

Cette planche contient six balcons d'une composition moins riche que les précédens. Celui tiré du *Panorama dramatique*, joli petit théâtre détruit presque aussitôt qu'élevé, est d'une composition simple, rehaussée par des masques scéniques d'une très-belle exécution. Celui de la rue Hauteville, dont les ornemens sont dorés, a beaucoup d'éclat.

Les deux balcons qui occupent le milieu de la planche sont bien ajustés. L'un est formé d'écailles et l'autre d'une espèce de maille ou treillis dont les rosaces dorées augmentent le bon effet.

Ceux placés au bas, appartiennent à d'anciennes maisons du quartier du Marais; leur forme arrondie ou bombée en avant n'est plus de mode : cependant elle offre cet avantage, qu'on peut s'en approcher tout près étant assis.

PLANCHE 9.

Cette planche contient également six balcons, dont deux, très-grands, sont des espèces de balustrades. Les deux du bas sont modernes, et celui en forme d'étoiles est d'un effet charmant.

Les deux du haut, et principalement celui de la place des Victoires, sont d'une simplicité qui plaît à l'œil. Ils remplissent bien leur objet parce qu'ils sont solides et que les espaces en sont rapprochés. Il n'en est pas de même du grand balcon, ou pour mieux dire de la balustrade imitant une grecque, qui occupe le milieu de la planche. La composition en serait bonne si les barres de fer pouvaient être suffisamment fixées. On l'a donné pour faire voir que, même dans les ouvrages en fer, la solidité provient encore plus de l'arrangement des parties que de la dureté de la matière.

Celui au-dessus est d'une jolie forme, mais on peut lui reprocher de laisser de trop grands espaces vides, et de ne point offrir de sécurité pour les enfans.

PLANCHE 10.

Les huit balcons dont cette planche offre le dessin, sont fort simples mais de formes très-variées. Les figures parlant d'elles-mêmes, nous nous abstiendrons de décrire chacun en particulier; nous dirons seulement que celui de la rue Notre-Dame de Nazareth, quoiqu'un peu

tourmenté dans les formes, est d'un caractère original et fait assez bien en exécution.

Les deux espèces de balustrades qui sont au bas de la feuille, sont composées simplement et enrichies par des boules dorées qui en affermissent les barreaux.

PLANCHE 11.

Des huit autres balcons dessinés sur cette planche, les deux du haut sont dans le genre gothique; celui de la rue Saint-Martin a le défaut de laisser de trop grands vides vers le bas; les autres sont plus ou moins riches et variés de forme. Tous offrent de la sécurité par leur solidité, et les quatre du milieu surtout méritent d'être reproduits souvent.

PLANCHE 12.

Cette planche contient encore huit balcons, dont six se font remarquer par la simplicité de leur ajustement.

Les deux qui se voient au bas de la planche, et qui sont formés de barreaux droits dont les intervalles sont remplis par des volutes, ont passé de mode; mais il faut convenir que, s'ils ont quelque chose de bizarre, ils sont du moins solides, et que celui de la rue des Grands-Augustins n'est pas sans mérite.

TROISIÈME CAHIER.
BALUSTRADES ET RAMPES.

PLANCHE 13.

BALUSTRADES.

Les deux premières planches de cette livraison contiennent dix-neuf motifs différens de Balustrades ou Balcons continus. Ceux réunis sur cette planche 13, se font remarquer par la richesse de leurs détails; principalement celui du Louvre, exécuté sur les dessins de MM. Percier et Fontaine, architectes de ce palais. Ce bel ouvrage porte tout le caractère de richesse et de beauté que comportait sa destination; le grandiose des masses, la finesse des détails, la bonne exécution des bronzes, qui y ont été prodigués peut-être, et le bon goût qui a présidé à l'arrangement de toutes ses parties, en font un chef-d'œuvre digne du siècle qui l'a produit.

Après ce balcon, les plus dignes d'éloges de ceux qu'offre cette planche, sont les deux de l'hôtel d'Osmond, exécutés sur les dessins de Bellanger, et dans lesquels on retrouve le talent gracieux de ce célèbre architecte.

Celui de la rue du Mail, qui appartient au siècle de Louis XV, et dont les ornemens en rinceaux sont d'une grande manière, pourrait être reproduit avec avantage par un homme habile qui lui ferait subir quelques modifications.

Des quatre balustrades qui occupent le bas de la planche, deux surtout sont d'une originalité remarquable : l'une est située rue Michel-le-Comte, l'autre quai des Célestins. Elles paraissent toutes deux dater du règne de Louis XIII, époque où l'art tendait vers un perfectionnement qu'il appartenait au siècle suivant de porter à un très-haut degré. En exécution ils produisent beaucoup d'effet. Ceux de la rue Neuve-des-Petits-Champs et de la rue des Saints-Pères sont d'un dessin agréable et d'une facile exécution.

PLANCHE 14.

Cette seconde planche de balustrades en contient dix, qui présentent de grandes variétés. On remarquera celle, composée de volutes, qui défend les galeries supérieures de l'église Notre-Dame de Paris. Celle du théâtre de la porte Saint-Martin est riche par sa masse variée et régulière, quoique simple dans sa composition. Les quatre qui sont au bas de la planche, composées presque entièrement de formes arrondies, sont de bon goût. Il n'en est pas de même des deux dessinées au haut de la feuille. Leur composition, quoique originale, et nonobstant le bon aspect que leur donnent leurs ornemens dorés, ne peut être offerte comme modèle à suivre; on ne doit employer des formes ainsi tourmentées qu'avec la plus grande réserve.

PLANCHE 15.

RAMPES.

Les quatre planches qui suivent sont consacrées à donner une variété de modèles de rampes. De tous les ouvrages de serrurerie qui exigent du goût et de l'imagination, il n'en est peut-être pas qui présentent à l'artiste de plus grandes difficultés à surmonter, que la composition d'une rampe ornée et de son départ. La donnée des montans verticaux est celle qui gêne le plus le compositeur pour l'arrangement comme pour le choix des ornemens qu'il veut employer; car telle décoration qui fait bien dans les parties horizontales d'un escalier, produit souvent l'effet le plus bizarre, et le plus choquant pour l'œil, dans les parties rampantes. Pour s'affranchir de cette difficulté, les serruriers de nos jours ne font guère que des rampes à barreaux simples, et, par conséquent, très-peu variées entre elles. En tête de chacune des quatre planches qui suivent, nous avons placé un exemple de ces sortes de rampes simples.

Les autres, qui appartiennent à différens siècles et varient de style et de richesse, prouvent toutes, plus ou moins, combien il est difficile de satisfaire, à la fois, et les règles du goût et les données du programme.

La petite rampe placée en tête de cette planche, est on ne peut pas plus simple. Les barreaux portent sur les profils des marches, ce qui donne plus de largeur à l'escalier.

La rampe de l'escalier principal du Palais-Royal méritait, par le grand effet qu'elle produit, autant que par la richesse de ses détails et la beauté de son exécution, d'être donnée, en premier lieu, parmi celles de son espèce. Il faut convenir, toutefois, que l'œil n'est pas satisfait de la disposition des ornemens placés entre les rosaces, sans doute, parce qu'ils sont perpendiculaires au limon, au lieu de l'être à l'horizon.

La rampe qui vient après est celle du grand escalier de la Bibliothèque Royale. Quoique les motifs de sa déco-

ration soient un peu tourmentés, l'effet de l'ensemble est large et grandiose ; son exécution est très-soignée.

Celle qui suit a été exécutée par Hasté, habile serrurier du siècle dernier. Elle a cela de particulier que les deux espèces de panneaux en fer dont elle se compose, et qui se répètent alternativement, sont séparés par des montans en pierre qui procurent du repos à l'œil et lui permettent de voir, sans fatigue, la combinaison des enroulemens et des ornemens dont ces panneaux sont composés. Cette rampe a un aspect de grandeur et de solidité qui peut faire recommander l'application du système sur lequel elle est établie, dans les monumens publics d'une certaine importance.

Au bas de la planche est une naissance de rampe composée par M. Bury, dessinateur de cet ouvrage. La figure qui porte un candelabre peut recevoir une lampe ou un flambeau.

PLANCHE 16.

Le premier sujet de cette planche est, comme dans la précédente, une rampe propre aux escaliers de distribution ; elle est formée de simples barreaux et d'un balustre pour départ.

Les ornemens des deux rampes qui suivent sont en forme de postes. L'une de ces rampes est tirée de l'Arsenal, l'autre de l'Ecole de Médecine. Elles sont bien composées et d'un choix heureux d'ornemens.

La rampe qui vient ensuite est plus riche que les précédentes, mais non moins bien ajustée. Elle se voit à l'Hôtel des Postes, où elle sert un escalier circulaire, et où elle produit le plus grand effet.

Des deux qui sont gravées au-dessous, celle de la rue Neuve St.-Augustin est un modèle de goût et de simplicité ; l'autre, qui est tirée d'une des maisons de la place Royale, et qui rappelle le style et la richesse des édifices construits sous Henri IV, est d'une composition étudiée, et ne serait pas déplacée dans un de nos édifices modernes.

L'ajustement, un peu bizarre, qui termine la planche, est en saillie dans une cour de la rue du Parc-Royal, où il sert de rampe à un perron.

PLANCHE 17.

La rampe simple qu'on voit au haut de cette planche vient du Palais de Justice. Sa composition est analogue au lieu qu'elle occupe.

Celle qui suit, formée de panneaux arabesques séparés par des pilastres, n'est pas mal ajustée. Il y a même du mérite dans la composition de l'ornement qui lui sert de départ, et qui est représenté au bas de la planche.

Celle du nouvel hôtel du Ministre des finances, composée de barreaux en forme de balustres, brunis et dorés, est d'un effet gracieux, simple et riche tout à la fois. Elle a été exécutée sur les dessins de M. Détailleurs, architecte de l'édifice ; l'écuyer est en acajou.

La rampe de l'hôtel Mazarin, quai Malaquais, est bien composée ; les ornemens y sont distribués avec discernement et sans profusion. Dans les pilastres, placés à des distances convenables pour faire briller l'ornement principal, on a encadré le chiffre de la famille Mazarin.

PLANCHE 18.

Toutes les rampes contenues dans cette planche sont fort simples. Celle du bain Vigier, au Pont-Neuf, est d'une bonne disposition et d'une solidité parfaite ; elle produit cependant un meilleur effet à l'endroit des paliers où les losanges conservent leur forme droite.

Parmi les autres on distinguera celle tirée d'une maison de la rue St.-Louis au Marais, dont les rosaces sont en bronze. Son point de départ, placé au bas de la planche, se recommande par la manière simple et gracieuse dont il est ajusté.

La rampe tirée d'une des maisons neuves du quai St.-Michel est originale ; mais le losange placé entre les barreaux paraît manquer de solidité.

Les deux du milieu, composées d'enroulemens, prouvent, ainsi que les autres modèles de même espèce que nous avons donnés, que les formes arrondies conviennent mieux que les formes angulaires à la composition des rampes, et qu'elles sont susceptibles d'être variées d'un plus grand nombre de manières.

QUATRIÈME CAHIER.
GRILLES-PORTES.

Les grilles qui servent de portes sont l'objet de ce cahier. Les motifs en sont assez variés pour que le serrurier intelligent qui voudra en tirer parti, n'ait qu'à choisir celle qui conviendra le mieux aux localités, ou qui lui paraîtra d'une plus facile exécution, ou moins dispendieuse, ou plus conforme à son goût. Il en est dans le nombre qui se terminent circulairement et offrent des combinaisons ingénieuses qui peuvent être utilisées pour d'autres besoins. On y a joint quelques exemples de portes pleines en fer plat, et d'autres, découpées à jour, choisies parmi celles, en grand nombre, qui se voient au cimetière du Père Lachaise. On trouvera aussi dans ce cahier plusieurs motifs d'ornemens pour les extrémités des barreaux, et des décorations de bases, comme de sommets de grilles.

PLANCHES 19 et 20.

Les grilles dites de Maison, du nom du château dont elles étaient le plus bel ornement, et que l'on voit aujourd'hui au Louvre, devaient être présentées ici en premier lieu, comme étant l'ouvrage le plus admirable qui existe en ce genre. Non-seulement elles sont le chef-d'œuvre de la serrurerie moderne, mais il n'est pas possible que les anciens aient jamais poussé plus loin la perfection, même dans les plus beaux siècles de l'art. Grandeur, richesse, solidité, beau choix d'ornemens, belle disposition, savante opposition des différentes parties, sentiment sublime de la forme, exécution parfaite, ces grilles réunissent tout à un degré supérieur. Placées aujourd'hui dans l'intérieur du Louvre, elles semblent avoir été faites pour le lieu qu'elles occupent, tant elles répondent, par leur style, au monument, unique dans les arts, dont elles augmentent les richesses. Ce n'est pas sans de bonnes raisons qu'on fait remonter l'époque de leur exécution au siècle de la renaissance des arts, duquel date

également le Louvre qui les renferme. L'une, celle que nous avons fait graver, passe pour être l'ouvrage d'un français : l'autre, moins riche de détails et d'un goût moins pur, est, dit-on, d'un allemand; mais le nom de ces artistes, qui aurait dû être transmis à la postérité, est resté inconnu. Pendant les troubles révolutionnaires, ces belles grilles, qu'on préservait avant de tout dommage par des vollets en bois, furent cruellement mutilées, et, lorsque MM. Percier et Fontaine, architectes du gouvernement, furent chargés, il y a une quinzaine d'années, de les faire restaurer, elles étaient dans un état déplorable de dégradation. Feu Varin, serrurier habile, est l'homme à qui ce travail important fut confié. Pour s'en acquitter convenablement, il commença par exercer pendant un certain temps plusieurs de ses élèves à des ouvrages de même nature; aidé ensuite de ces excellens auxiliaires, il parvint non-seulement à réparer les parties endommagées, mais encore à remplacer celles qui avaient été entièrement détruites, et avec un tel succès, qu'il est impossible aujourd'hui de distinguer les parties nouvelles des anciennes. Pourquoi faut-il que des hommes qui ont pu effectuer aussi heureusement une restauration de cette importance, soient privés d'occasions de produire des ouvrages dignes de leurs talens! Nous n'entrerons dans aucune description de ces intéressans ouvrages, la gravure que nous en donnons parle d'elle-même; nous ferons remarquer seulement que jusqu'alors elles n'avaient point été gravées d'une manière exacte et digne de leur mérite; l'esquisse que Marot en a publiée, dans son ouvrage sur les maisons royales de France, est si imparfaite qu'elle ne paraît pas avoir été exécutée d'après. La seconde de ces grilles, d'un effet moins heureux que celui de la première, en diffère essentiellement dans la composition des panneaux principaux, qui sont décorés d'espèces de balustres dont on n'a pas jugé à propos de donner ici de détail.

La gonture et les moyens de fermeture de ces grilles étaient extrêmement négligés, comme dans tous les ouvrages anciens; ces accessoires ont été refaits avec le soin et la supériorité d'exécution que notre siècle est parvenu à mettre dans cette partie de l'art du serrurier.

Planche 21.

La grille de l'église Ste.-Geneviève, dont nous donnons le dessin, est l'une de celles qui ferment les escaliers qui descendent aux caveaux sépulcraux. La composition en est simple et ferme, et présente le caractère de solidité qui doit distinguer ces sortes d'ouvrages.

Les deux motifs placés de chaque côté sont d'un très-bon ajustement, surtout celui des bains Montesquieu, dont la décoration est analogue au but de l'établissement dont elle défend l'entrée. Ils ont été tous deux figurés rompus, pour faire sentir qu'ils ne sont pas dans leur juste proportion. La grille tirée de l'église métropolitaine de Paris est ornée avec finesse : le couronnement est ajusté avec goût. Celle de la rue de la Harpe est aussi composée d'une manière satisfaisante, principalement le demi-cercle qui la surmonte.

Planche 22.

La grille qui occupe le milieu de cette planche est située rue Ste.-Croix de la Bretonnerie, où elle sert de clôture à une petite cour. La proportion de ses parties, la juste distribution et le goût de ses ornemens doivent la faire regarder comme un modèle digne d'être reproduit souvent, et principalement pour fermeture de baies en maçonnerie, qui déguiseraient la maigreur que présentent ses barreaux terminés en pointe. On remarquera que l'ornement en dards qui est placé au bas, a le double avantage de donner de la fermeté à cette partie et d'empêcher les animaux de passer.

A droite et à gauche on voit deux fragmens de grilles : l'un, en forme de hallebardes riches, est tiré de l'hôtel de la Légion d'Honneur, où il remplit l'intervalle des colonnes qui bordent la rue; l'autre est nouvellement exécuté rue St.-Lazare : c'est la porte d'une maison. Son style est riche, varié et présente de la fermeté et de la solidité.

A côté est une inscription fort bien ajustée dans la partie supérieure d'une grande grille d'hôtel. On a saisi avec d'autant plus de plaisir l'occasion de rapporter cet exemple, qu'il est à peu près unique dans son genre, et cependant très-admissible dans bien des occasions.

Quant aux autres objets qu'on voit sur la même planche, ce sont deux grilles légères et bien ajustées; l'une est celle d'un tombeau. Au-dessus, est un chiffre, en fer carré, placé au milieu des panneaux d'une grille à deux vantaux, rue de Ménars.

Planche 23.

La grille de l'Ecole de Médecine est représentée ici dans son état actuel, c'est-à-dire dépouillée d'une grande partie de ses ornemens. Elle offre une réunion de richesse et de solidité qui la rendent recommandable : hormis les panneaux supérieurs, qui semblent un peu nuds, le reste de cette grille est ce qu'il doit être. Le couronnement qui garnissait le demi-cercle de l'arcade qui est au-dessus, et le chiffre, ou les fleurs de lys, qui étaient placés dans la partie ronde des panneaux du bas, ont été détruits pendant nos troubles révolutionnaires. L'exécution de cet ouvrage ne laisse rien à désirer.

Des deux motifs gravés à droite et à gauche de cette grille, l'un est tiré des galeries de l'église Notre-Dame; l'autre de la prison dite la Force. Ces deux grilles sont bien ajustées. Celle de la Force a un caractère rude et terrible, parfaitement convenable au lieu qu'elle occupe.

Le reste de la planche ne contient que des portes de sépultures tirées du cimetière du Père Lachaise. Trois d'entre elles sont en fer plat découpé. Celle où l'on remarque deux couronnes l'une au-dessus de l'autre, n'est pleine qu'aux endroits de ces couronnes et du bouton, tout le reste est à jour. La quatrième est pareillement ornée de deux couronnes en cyprès, bien exécutées et placées l'une à côté de l'autre, sur une partie pleine en fer. Le haut de cette porte est fermé par des panneaux en croisillons à jour.

Planche 24.

A gauche de cette planche est le grillage d'une porte d'allée terminée en demi-cercle. Elle est presque toute en fer. Les barreaux, par leur disposition, remplissent bien la forme de la baie, et sont reliés entre eux par des anneaux qui servent en même temps d'ornement.

La grande grille qu'on voit à côté vient de la maison de

Baumarchais, qu'on vient de démolir. Elle est terminée en éventail, et les rayons en sont ajustés d'une manière neuve, solide et convenable. Elle est reliée dans sa hauteur par six traverses formant trois frises d'ornemens, dont on voit les détails à côté; le goût en est pur et l'exécution très-soignée.

La grille gravée à côté est une des plus simples qu'on puisse faire. Elle mérite toutefois d'être remarquée par la bonne disposition de tous ses membres, et la sage distribution de ses ornemens qui, au milieu de parties lisses qu'elles font valoir, produisent de l'effet.

CINQUIÈME CAHIER.

SUITE DES GRILLES.

Après les grilles portes, qui sont d'un usage plus fréquent que les grilles d'apparat, nous nous occuperons de ces dernières, et nous offrirons, comme pièce capitale en ce genre, la grille du Palais de Justice.

PLANCHES 25 et 26.

Cet ouvrage, qui jouit d'une grande réputation, fut exécuté vers l'an 1790, sur les dessins de M. Antoine, architecte. Son caractère est monumental, et sa proportion colossale est ferme et régulière. Deux pilastres ioniques supportent un entablement complet, qui servait de base à un couronnement qui n'existe plus aujourd'hui, mais que nous avons restitué, sur notre gravure, d'après une mauvaise estampe du temps. La frise est à jour, ainsi que le fût des pilastres; tout le reste de l'ordre est plein. La porte, à deux ventaux, est décorée de riches panneaux, où sont figurés les emblêmes de la justice; enfin le bas est orné par un treillis qui donne à cette partie de la fermeté et empêche la communication des animaux du dehors au dedans de la cour. Ainsi qu'on peut le voir par notre planche 26e, qui offre, en petit, la masse de cette grille, et, en grand, ses principaux détails, cet ouvrage n'est pas moins remarquable sous le rapport de sa décoration, de la pureté, de la bonne exécution de ses ornemens, que sous celui du grandiose de son ensemble. Les angles et toutes les parties qui avaient besoin d'être fortifiées, l'ont été de manière à satisfaire à la fois et la nécessité et le goût; ainsi ces différens membres, en se soutenant l'un l'autre, contribuent tous à l'effet général. Ce précieux ouvrage n'avait point encore été gravé avec exactitude : le dessin que nous en donnons joint à l'avantage d'avoir été levé et mesuré avec soin, celui d'avoir été bien rendu par le graveur, M. Normand, et d'offrir, autant qu'il était possible dans un trait de petite proportion, l'image vraie du monument.

PLANCHE 27.

Nous donnons sur cette planche la grille principale du château de Versailles, telle qu'elle a été restaurée il y a peu d'années sous la direction de M. Dufour, architecte de ce palais. Il n'y en a ici que la partie du milieu; les côtés latéraux, qui n'y sont qu'en arrachement, se continuent de la même manière. On peut juger de la disposition de l'entrée, au moyen du plan tracé au-dessous. Les murs d'appui qui supportent les dormans latéraux ne commencent qu'à partir de deux espèces de pilastres, décorés d'une manière assez bizarre, qu'accompagnent deux porte-réverbères. La porte d'honneur est d'un meilleur goût que les pilastres; elle est surtout remarquable par sa richesse et sa belle proportion. Les parties principales sont dorées, ainsi que le couronnement, qui a été refait sur les dessins de l'architecte que nous avons nommé. Le couronnement est d'une grande manière : les feuilles d'acanthe et de lauriers qui le composent sont d'un style pur et abondant. Cette grille date du siècle de Louis XIV, comme le palais dont elle ferme l'entrée; elle était presque entièrement ruinée, lorsque, sous le gouvernement précédent, on s'occupa de sa restauration.

Au-dessus, on voit d'un côté, sur notre planche, le couronnement de l'une des grilles du vestibule du Louvre donnant entrée aux escaliers de Henri II et Henri IV. La disposition en est originale et de bon goût, et les ornemens d'une grande manière.

De l'autre côté, est le dessus d'une grille qui sert d'entrée à la maison Bélanger, rue Joubert, chaussée d'Antin. Les deux consoles renversées et ornées de gousses dont le couronnement de cette grille est formé, remplissent bien la partie cintrée que la maçonnerie laisse au-dessus.

PLANCHE 28.

La grille militaire qui occupe le bas de cette planche ferme la cour de l'hôtel du maréchal***. Elle est formée de lances et de flèches entrelacées; deux faisceaux, avec un étendard planté au milieu, sont placés de chaque côté de la porte. Le style de cette grille est ferme et sévère, et peut fournir l'idée d'une composition plus complète encore. Le plan placé au-dessous fait voir la disposition des bornes, du trottoir et la rentrée de la porte.

Sur cette planche sont encore deux motifs de grilles qui jouissent d'une réputation méritée. Celle qui sépare la cour du château des Tuileries de la place du Carrousel, est d'une extrême simplicité et cependant d'un grand caractère. Les faisceaux de piques placés de chaque côté de la porte sont fort bien ajustés; une espèce de ceinture, sculptée et dorée, dont nous donnons un détail, les relient par le milieu.

De l'autre côté est figuré l'un des piliers de la grille principale du Jardin des Plantes, qui nous a paru bien composé, simple et orné d'une manière analogue à son emplacement.

PLANCHE 29.

GRILLES DES BARRIÈRES.

Les grilles des barrières de Paris sont toutes faites sur le même modèle; elles ne diffèrent entre elles que par leur plus ou moins d'étendue et le nombre de leurs portes, qui sont ordinairement de trois, dont une principale au milieu. Celle que nous donnons se compose de dormans continus

formés de fers de lances, posés sur un mur d'appui, et fortifiés alternativement en dehors et en dedans par des contreforts qui procurent un peu de variété à cette ligne d'enceinte naturellement monotone. De chaque côté de la porte à deux ventaux qui se ferme au moyen d'une bascule, dont nous donnons le détail en grand, sont deux porte-réverbères armés d'arcs-boutans servant de borne. Au-dessus de cette grille sont figurés les détails de ses différentes parties et la manière usitée pour fixer les barreaux selon leur forme et le sens sur lequel on les présente.

PLANCHE 30.

Cette planche fait connaître la disposition des grilles de la Halle aux vins et des Abattoires de Paris. Ces dernières sont toutes semblables; leur composition est très-simple, et il n'y entre rien d'inutile. Les portes principales sont garnies en tôle jusqu'à hauteur d'appui; elles sont fermées au moyen d'une barre en bascule. De chaque côté des portes est un mur d'appui dont la tête est garnie d'une armature qui soutient un porte-réverbère. Tous ces détails sont rendus sur notre planche d'une manière intelligible, et n'ont besoin de plus ample explication.

Les grilles de la Halle aux vins sont plus ornées et très-soignées dans leur exécution. Les portes y sont assez multipliées; elles se ferment au moyen d'une espagnolette qui agrafe les deux vantaux à leur jonction, et qui porte un verrou dans le bas; le tout ferme à clef. De chaque côté des portes, sont des consoles en fer, d'une belle forme, qui saillent en dedans et en dehors pour tenir lieu de bornes. Les parties dormantes de ces grilles posent sur un petit mur et sont consolidées par des contreforts placés à peu de distance les uns des autres. De place en place sont des piliers en pierre, qui portent des lanternes dont l'ajustement est assez heureux. Tous les barreaux sont décorés de pommes de pin, ornement convenable dans cette circonstance.

SIXIÈME CAHIER.

PORTE-RÉVERBÈRES ISOLÉS.

PLANCHE 31.

Dans les planches précédentes nous avons donné plusieurs exemples des porte-réverbères qui font partie des grilles; dans les planches 31 et 32, nous présentons quelques-uns de ceux qui servent à la décoration comme à l'utilité des places publiques, des boulevards, des quais, etc. Leurs formes sont très-variées; cependant les lanternes s'y attachent de la même manière et montent et descendent au moyen de poulies de renvoi. Parmi ceux que l'on voit ici, il y en a un pour le gaz; les trois becs sont contenus dans un vase en verre, et le tout est porté par une espèce de candelabre posé sur une borne en pierre. Le plan est au-dessus.

Les porte-réverbères du Marché aux chevaux, dont nous donnons ici un exemple, diffèrent essentiellement des autres par le cercle en fer au milieu duquel se place la lanterne, et qui se renverse horizontalement au moyen d'une charnière, lorsqu'on veut la faire monter ou descendre. Ces porte-réverbères posent sur un piédestal en pierre de Châteaulandon, qui sert de fontaine. Placés au centre du Marché aux chevaux, ils ont l'avantage de ne point gêner la circulation et d'être d'un bon aspect.

Les deux porte-réverbères qui nous restent à examiner de ceux contenus sur cette planche, le premier tient à un édifice public, on en voit deux semblables au pied du grand escalier du Palais; les quatre supports, posés en diagonale, se contournent en grecque; la seule tige qui s'en élève est ornée de feuilles en tôle travaillée au marteau, et se termine en spirale. Ces petits monumens sont d'un aspect élégant, noble et solide.

Le second est tiré du boulevard italien, où l'on en voit quatre semblables. Ces ouvrages sont largement et richement traités: leur forme générale est bonne et solide, et les feuilles employées à leur décoration sont bien disposées et d'une exécution soignée. La tige, en se recourbant, se divise en deux branches, auxquelles sont pendues une lanterne; ils posent sur des piédestaux très-élevés, qui contribuent à leur conservation.

PLANCHE 32.

Cette planche, comme la précédente, contient plusieurs porte-lanternes. Celui qui occupe le milieu diffère des autres en ce qu'il porte la lanterne au moyen de quatre branches en consoles portées sur un piédestal.

Par le plan rectangulaire des deux porte-réverbères placés devant l'Hôtel des Monnaies à Paris, on peut juger de la disposition des tiges qui supportent la potence, présentée de face et de profil, qui remplit bien toutes les conditions voulues. Les deux autres, tirés de la cour du Louvre, sont fort simples et d'un très-bon style; leur tige, fuselée avec grace, est plantée sur une borne en granit.

PLANCHE 33.

GRILLES D'INTÉRIEUR D'ÉGLISE.

Les deux planches qui suivent sont consacrées aux grilles dont on se sert dans les églises pour séparer le chœur de la nef, et fermer les chapelles qui bordent les bas-côtés. — Nous commençons par la grille du chœur de l'église métropolitaine de Paris, exécutée il y a environ vingt ans, sur les dessins et sous la conduite de MM. Percier et Fontaine, architectes du gouvernement. Après les grilles de *Maison*, dont nous avons donné la gravure dans notre quatrième cahier, cet ouvrage peut être regardé comme le plus parfait que la serrurerie ait offert jusqu'à ce jour. La composition en est aussi simple qu'élégante; la forme gracieuse des balustres cannelés qui servent de barreaux, le choix, la forme des ornemens à jour qui encadrent les panneaux, leur bonne exécution en bronze doré, la répétition du chiffre royal, placé au milieu d'un ornement circulaire, pour donner

de la fermeté à la partie inférieure de la grille; les deux stylobates en marbre, semés de fleurs de lys en or, entre lesquels cette grille est placée, lui donnent l'aspect le plus magnifique, le plus grandiose et en même temps le plus satisfaisant sous le rapport du style, du goût et de l'exécution.

Cette grille, qui s'ouvre à deux ventaux, s'enlève tout-à-fait dans les jours de cérémonies extraordinaires.

La grille que nous donnons encore sur cette planche est celle qui entoure le chœur de l'église Saint-Germain-l'Auxerrois. Elle se compose de panneaux fixés entre les piliers de l'église, dont les uns sont à demeure et les autres forment porte à deux ventaux. Les ornemens en sont largement traités, abondans sans profusion, et d'une très-belle exécution. Le goût n'en est peut-être pas d'une très-grande pureté; quoi qu'il en soit, cet ouvrage se fera long-temps remarquer par son aspect majestueux. Contre l'ordinaire, la fermeture est ici très-soignée; nous avons donné un détail de l'un des gonds qui occupent toute la hauteur de la grille, et quelques parties d'ornement, pour qu'on puisse mieux apprécier le mérite de ce bel ouvrage.

Planche 34.

La grille de chœur qu'on voit sur cette planche est tirée de l'église Saint-Louis, rue Saint-Antoine. Elle est d'une grande richesse et ferme entièrement une chapelle. Ses ornemens sont en fer estampé et doré, dont l'exécution est très-soignée; la frise qui règne au-dessus est très-remarquable par son ajustement et le bon effet qu'elle produit. Des deux grilles d'une moindre dimension, qui sont gravées à côté, celle qui ferme l'une des chapelles de Notre-Dame de Paris est d'une belle simplicité; celle qui sépare le chœur de la nef, à l'église de Saint-Nicolas-des-Champs, s'ouvre à deux battans; sa composition est riche et convenable. On voit au-dessus une des quatre têtes de Chérubins qui décorent des piliers en marbre placés aux angles d'un tombeau au cimetière du Père Lachaise; ces figures posent sur des pavots.

Planche 35.
BALUSTRADES D'ENCEINTE.

Les deux dernières planches de ce cahier sont remplies par un choix de balustrades d'enceinte. Celles-ci sont de deux espèces : les unes, placées autour d'un monument, en guise de mur, sont assez élevées pour empêcher l'escalade; les autres, destinées seulement à défendre l'approche, ne sont qu'à hauteur d'appui. Dans ces deux circonstances la composition est la même ; ce sont des montans reliés par des traverses.

Les premières qu'on voit ici entourent la colonne nationale et la statue d'Henri IV. Presque semblables entre elles, elles ne diffèrent que par quelques détails. La composition en est simple et convenable. Au-dessus est le dessin d'une des portes en fer plat qui défendent les entrées du petit théâtre du Mont-Parnasse. Elles sont légères et bien exécutées. Parmi les motifs variés de balustrades réunies sur cette planche, il en est deux tirées du cimetière du Père Lachaise, qui se font remarquer par la terminaison de leurs barreaux, qui est analogue à leur emploi et à leur emplacement. Celle qui est garnie d'un treillage en fil de fer, est originale.

Au bas, on a donné deux fragmens de grilles de croisées; l'une du Louvre, et l'autre d'une maison particulière.

Planche 36.

Toutes les balustrades contenues sur cette planche sont à hauteur d'appui, et tirées en grande partie du cimetière du Père Lachaise, mine inépuisable en monumens de cette espèce. Celle ajustée avec des flambeaux renversés est digne d'être remarquée. Au bas de la planche, est une petite enceinte en fer, très-légère, disposée en avant d'une boutique, rue Saint-Honoré, pour garantir l'entrée d'un magasin. Le couronnement de la porte n'est pas d'un très-bon goût, mais le reste est d'un effet charmant. Au-dessus sont deux petites balustrades, qui servent à fermer l'escalier et la galerie du Musée.

SEPTIÈME CAHIER.

Les ouvrages de serrurerie gravés dans ce cahier, sont ceux qui, ne se rattachant à rien, forment à eux seuls un tout complet. De cette espèce sont les belvédères, les serres, les treillis, les couvertures de puits, etc., etc. Ces petits monumens demandent du goût et du savoir de la part de l'artiste qui en donne le dessin, et de l'habileté dans celui chargé de son exécution; car ils ne peuvent briller d'un éclat durable, si l'on n'y trouve pas à la fois, dans l'ordonnance comme dans les proportions, l'observation des règles de l'art, et, dans l'exécution, une main exercée.

Planche 37.

Parmi les ouvrages remarquables de cette espèce, le belvédère du Jardin des Plantes occupe le premier rang. Ce joli pavillon se compose de huit colonnes posées sur d'élégans piédestaux, qui supportent un entablement circulaire, au-dessus duquel est un petit toit en treillis à jour. Une jolie lanterne, surmontée d'une sphère céleste et d'une girouette, couronne ce monument, qui mérite la réputation dont il jouit par son ajustement, son exécution et l'effet merveilleux qu'il produit du lieu élevé où il est placé. Il entre beaucoup de cuivre dans sa structure; la plupart des accessoires sont de ce métal. Parmi les détails que nous donnons sur une plus grande échelle, on remarquera sans doute la forme particulière donnée aux oves, et la manière dont sont construits les barreaux formant treillis. Ces derniers sont revêtus à leur pied d'une feuille de tôle qui sert à garantir le dessus de la corniche. A l'aide de ces détails, on verra aussi que les profils des ordres et les ornemens ne manquent ni d'élégance, ni d'une certaine pureté.

Le toit du petit lanternon est plein et couvert d'espèces d'écailles. Entre les piédestaux sont des bancs avec

une grille d'appui. Par l'inspection du plan gravé au-dessous de l'élévation, on peut se faire une juste idée de sa disposition générale et de la forme de l'escalier qui y conduit.

Planche 38.

Sur cette planche sont réunis plusieurs exemples de châssis à verres, dessinés avec tous les détails qui doivent en rendre l'intelligence facile. Le haut est occupé par une portion de l'une des deux serres chaudes du Jardin des Plantes. Nous ne vanterons ici ni le bel effet qu'elles produisent au lieu qu'elles occupent, ni leur parfaite exposition, ni leur utilité; ce n'est pas de ce point de vue que nous devons les considérer; mais nous dirons que les châssis en fer dont elles se composent sont disposés avec l'intelligence nécessaire pour procurer à la fois de la variété, de la solidité dans l'ensemble, tout en économisant les grosses constructions qui intercepteraient les rayons du soleil, et de la sécurité contre la brisure des verres, par la forme donnée aux fiches A, qui empêche les battans des portes de venir se heurter contre les panneaux voisins.

L'usage de ces sortes de châssis n'est plus guère en vogue, sans doute parce que leur établissement est beaucoup plus coûteux que celui des châssis en bois qu'on leur préfère. Cependant, si l'on considère combien ces derniers sont peu durables, le soin que demande leur conservation, l'inconvénient grave qui résulte de leur emploi pour les serres, puisqu'il faut donner aux petits bois plus d'épaisseur que n'en aurait le fer qui en tient lieu, et qu'ils portent ainsi beaucoup plus d'ombre, on conviendra que, du moins dans ce cas, les châssis en fer leur sont de beaucoup préférables.

La coupole circulaire de Saint-Germain-des-Prés, représentée au bas de la planche, est toute en fer, à l'exception cependant de l'entablement et du toit, qui sont en construction: ce vitrage produit beaucoup d'effet, et sa disposition est bien entendue pour supporter sans risques le poids dont il est chargé. La manière dont les verres sont fixés dans ce vitrage, comme dans celui tiré de l'église Sainte-Geneviève, gravé à côté, est indiquée par des détails de grande proportion dessinés tout auprès.

Le milieu de la planche est occupé par un détail de construction du grand plancher en fer du nouveau palais de la Bourse. Ce plancher est composé d'un entrait, en fer forgé, dont les deux extrémités sont armées de talons, ou mentonnets, recevant les bouts des arbalêtriers; ceux-ci sont unis à l'entrait par de petites moises boulonnées, qui les maintiennent dans une même place, et d'un poinçon, aussi moisé, qui soutient le milieu de l'entrait: le tout forme un triangle très-solide, quoique d'une construction légère; et tout l'effort de la charge ne tend qu'à alonger l'entrait en redressant les deux arbalêtriers. Ce principe est celui que l'on suit dans la construction de charpente de toiture; mais il est ici fort heureusement appliqué.

Les extrémités des entraits, au-delà des talons, forment deux anneaux qui reçoivent une barre verticale; cette barre est sans doute destinée à retenir l'écartement des murs sur lesquels le plancher s'appuie.

Enfin les travées sont unies par des entretoises qui en maintiennent l'écartement, et forment une sorte de grille qui compose la charpente du plancher.

Planche 39.

Cette planche contient une toiture en vitrages, ou lanterne, placée au-dessus d'un escalier exécutée depuis peu au palais du ministre des finances, rue de Rivoli.

On en a rapporté exactement tous les détails, pour ne laisser aucune incertitude sur la forme et l'emmanchement de ses différentes parties. Quatre branches diagonales, ou grands arêtiers, qui reçoivent ceux de remplissage, sont réunis à leur rencontre, dans le centre, au moyen d'un noyau en fer qui sert de clef et porte un tirefond. Les différentes coupes de ce noyau sont recouvertes par une espèce de calotte en tôle, et les vitres sont garanties par des châssis grillagés placés au-dessus.

On voit, dans les détails, la construction de tous ces membres et la manière dont les carreaux de vitres posent sur les arêtiers et y sont maintenus au moyen d'un recouvrement.

Planche 40.

Cette planche se compose de garnitures de puits. Plusieurs sont à deux, trois, quatre branches et plus; d'autres sont entièrement fermés, et l'on ne peut y puiser qu'en ouvrant une porte en fer, qui ferme à clef. Au centre est la garniture d'un puits qui est au milieu du cloître de *Saint-Michel-in-Bosco*, à Bologne. Il est décoré avec goût; le plan octogone fait sentir la place des deux tiges et de la balustrade. Au-dessus est un exemple de poulie ornée, qu'on a rapporté pour faire voir que souvent le goût ne dédaigne pas d'embellir les choses les plus communes.

La construction des autres puits s'explique d'elle-même. On voit que, malgré la simplicité qu'exigent ces sortes d'ouvrages, on peut y mettre l'élégance.

Planche 41.

TREILLES EN FER.

Quoique cette manière de décorer les jardins ne soit plus en usage chez nous, on n'a pas négligé d'en rapporter quelques exemples, qu'on a puisés en partie en Italie, où ces sortes d'ouvrages sont des objet non moins utiles qu'agréables. Ici les treilles, quand on en fait, se construisent en bois et treillages; mais, si de telles constructions coûtent moins que celles en fer, elles sont incomparablement moins durables, et s'opposent à ce qu'on donne de grands espacemens aux points d'appui. Les trois modèles que l'on a sous les yeux sont d'une richesse progressive et peuvent se placer partout. On ajoutera même que les espèces d'ordres dont ils sont ornés n'étant soumis à aucunes proportions déterminées, on peut à volonté multiplier ou écarter les supports et même les rendre beaucoup plus svelles, sans être tenu pour cela de changer les ornemens qui les décorent.

Ces treilles sont ordinairement accompagnées de charmilles où l'on pratique des portes, des arcades ou des niches avec des bancs, des vases et des statues.

(10)

PLANCHE 42.
GARNITURES DE TOMBES.

La décoration des tombeaux dans les cimetières est un usage nouveau parmi nous. Pour les embellir et les préserver des profanations, le moyen le plus fréquemment employé est celui des balustrades et des carcasses en fer. Ces bâtis se font de toutes formes et sont susceptibles d'ornemens et même de dorures. Les uns ferment exactement et servent de point d'appui aux fleurs, aux plantes rampantes qu'on se plait à semer autour des sépultures; les autres forment monumens, et, parmi ces derniers, on remarquera avec plaisir, sur notre planche, celui disposé en berceau et surmonté d'une croix historiée, qui est tiré du cimetière du Père Lachaise, et paraît destiné à couvrir les cendres de trois personnages. Il est fermé d'une porte avec une serrure.

Les deux couvertures de tombes nos. 1 et 2, sont d'une forme gothique, mais d'un bon effet. L'entourage de la tombe n°. 3 est d'un très-bon goût d'ajustement et convenablement orné.

Celui n°. 4, qui forme cul-de-four, est également remarquable et de nature à pouvoir s'employer avec avantage dans plus d'une autre circonstance.

Nous donnons sur cette même planche une des fermes qui portent le grand auvent qui abrite les voitures arrivant à l'Opéra. Sa construction, dirigée par M. Debret, architecte de cet édifice, est simple, mais ingénieuse, en ce qu'elle a permis de donner beaucoup de saillie au toit, sans gêner la circulation. Les supports ont été tenus rares, dans toute la longueur on n'en compte que quatorze, dont douze sont accouplés deux à deux. Ils posent sur des bornes et sont d'une forme agréable. A leur sommet sont des traverses en fer pour relier le tout et porter le toît qui est couvert en tôle.

Cet ouvrage, placé entre les deux avant-corps du bâtiment de l'Opéra, étant abrité contre les efforts du vent, on a pu, sans inconvénient, lui donner beaucoup de légèreté.

HUITIÈME CAHIER.

PLANCHE 43.
GRILLAGES DEMI-CIRCULAIRES.

Ceux qu'on présente ici ferment le ceintre de diverses arcades vitrées; quelques-uns viennent de simples portes-cochères; mais, la plupart, de dessus de portes d'églises. On remarquera principalement, parmi ces dernières, les deux grilles tirées de la grande façade de l'église St.-Louis, rue Saint-Antoine. Elles sont riches par la simple combinaison de leurs enroulemens, qui forment plusieurs figures, et notamment des fleurs de lys.

Le grillage qui se compose d'un arc et de flèches, est ingénieusement arrangé; on le voit sur le boulevard du Temple, aux arcades du restaurant dit le *Cadran-bleu*. Les deux quarts de cercle placés au haut de la planche, sont les motifs de deux dessus de portes-cochères, tenus à jour pour éclairer l'intérieur. Celui de la rue Chantereine et celui, en treillis, du faubourg St.-Honoré, sont d'un effet charmant en exécution. La petite grille du bureau où l'on prenait les billets pour le joli petit théâtre du Panorama dramatique, est d'un très-bon goût, et remplissait parfaitement son objet. Il est bien fâcheux que ce théâtre, dont toutes les parties décélaient un goût et un talent véritable de la part de l'artiste qui en avait dirigé la construction, ait été démoli presque aussitôt qu'élevé.

PLANCHE 44.

On continue à donner, sur cette planche, des grillages de baies de différentes formes. Plusieurs sont entièrement circulaires, d'autres en œil-de-bœufs. Il y en a un octogone, dont le motif est tiré du dessus des portes latérales de l'église Saint-Jacques; et d'autres, elliptiques ou ovales, dont les enroulemens qui les remplissent sont très-ingénieux. Sur cette planche sont encore figurés trois dessus de portes à jour, dont l'un se compose d'une croix avec le chiffre sacré; il vient de la petite porte d'une maison de charité, rue St.-Paul.

Le dernier sujet de cette planche représente un fragment d'un très-grand grillage orné, qui décore le haut de la porte-cochère du collége St.-Louis, rue de la Harpe. Il est divisé par des pilastres qui forment plusieurs panneaux carrés, enrichis de rinceaux et de chiffres. Cet ouvrage, fort ancien et peut-être même antérieur à la porte elle-même, qui est très-belle et recommandable par les bas-reliefs qui la décorent, mérite une distinction toute particulière par le style de sa composition, sa bonne exécution et le grand effet qu'il produit.

PLANCHE 45.
CONSOLES, SUPPORTS.

On voit encore, au haut de cette feuille, plusieurs exemples de grilles, servant de fermetures de baies. Celle qui ferme l'entrée d'un tombeau est remarquable par la sévérité du style : ce sont des faulx renversées, ayant au centre une patère avec un sablier; un treillage en fil de fer s'étend sur tout le vuide. Le panneau opposé en regard, est tiré d'une porte à deux vantaux du Palais de Justice. Le style en est large et paraît être des mêmes auteurs que la grande grille qui sépare la cour de la place.

Plus bas sont des supports de balcons. Les premiers sont simples et solides par leur forme même, dont toutes les parties concourent à ce but. Il faut observer plus particulièrement ceux qui soutiennent un toît cintré, formant auvent à l'hôpital St.-Louis. Placés à chaque bout de ce toît, qui règne au-dessus d'une porte à rez-de-chaussée, ils soutiennent une gouttière formée avec l'extrémité recourbée du plomb qui couvre le toît.

D'autres consoles plus riches et ornées de feuilles en tôle relevée, sont gravées au-dessous. Parmi ces dernières il y en a une tirée de l'hôtel Richelieu, île Saint-Louis; et une autre servant de supports à l'un des jolis balcons de l'hôtel d'Osmond, dont nous avons donné le dessin précédemment.

PLANCHE 46.

Cette planche est très-garnie : on y trouve des portes-enseignes de toutes espèces, entr'autres plusieurs de

serruriers. Celui qui se compose de rinceaux a été restauré d'après une enseigne absolument du même motif, et entièrement dorée, qui se trouve rue du Pas-de-la-Mule.

Celle à côté a été exactement copiée rue de Grenelle, *à la Levrette*. Les accessoires sont bien ajustés avec des feuilles de chêne, qui ont rapport au sujet. Au-dessus de celle-ci on a placé plusieurs des supports, qui sont à l'usage des magasins, et qui s'y adaptent de différentes manières. Ensuite vient une de ces tringle que les charcutiers placent le long de leur boutique, et qui est garnie de crochets pour appendre les viandes.

On a dessiné, aussi tout à côté, un de ces supports en fer en usage dans le midi, pour suspendre les pots de fleurs hors des fenêtres, sans qu'il en puisse résulter d'inconvéniens graves.

Le reste de la planche présente une telle variété de porte-enseignes, qu'on en peut trouver pour tous les besoins.

PLANCHE 47.
PORTE-LANTERNES.

Les porte-lanternes en potence, appliqués aux murs, remplissent cette planche. Quelques-uns d'entre eux peuvent se rabattre sur la muraille au moyen de charnières, pour faciliter l'allumage, soit par une fenêtre, soit autrement; les autres, d'une plus grande dimension, sont garnis de poulies pour descendre et monter le réverbère; en général ces sortes d'ouvrages ont la forme de console, et ne varient que par leur plus ou moins de richesse.

Les plus importans de ceux qu'on voit ici sont au Garde-Meuble, sur la place Louis XV. Placés le long de la façade de cet immense édifice, ils ont une saillie très-grande au moyen d'une lance, à laquelle est attachée la lanterne; une console solide, en fer double, ornée d'une tête de coq, supporte le tout. Les parties principales en étaient dorées.

Celui du théâtre Louvois est à l'usage du gaz; un autre assez riche, qui occupe le centre d'un escalier, rue de Vendôme, ainsi qu'un troisième, tiré d'une cour dans la même rue, sont de bons motifs, mais dont le goût s'écarte un peu de la belle simplicité qu'on aime à rencontrer dans les choses d'un usage ordinaire.

PLANCHE 48.
GIROUETTES, PARATONNERRES, etc.

Des girouettes, paratonnerres, barricades, chardons, bornes et autres objets détachés, sont réunis sur cette planche.

Les girouettes peuvent se varier de mille manières; dans le choix que nous avons fait, nous n'avons admis que celles qui offrent des emblêmes ingénieux et analogues aux édifices qu'elles surmontent, et celles dont l'ajustement a quelqu'intérêt sous le rapport de l'art. On conviendra donc que la girouette qui porte un caducée, convenait à la Banque de France, et celle en foudre, à l'Arsenal d'où elles sont tirées; que celles qui sont formées d'une renommée, ou qui portent la figure des astres, ou le cheval Pégasse, ou les flèches de l'Amour, peuvent s'employer d'une manière convenable dans plus d'une circonstance. On sait toujours gré à l'architecte d'un édifice à caractère de n'avoir admis dans sa décoration que des accessoires analogues à l'objet de sa destination.

Au milieu de la planche est une croix en fer, tirée du cimetière du Père Lachaise. Elle est formée de quatre branches en équerre qui supportent une boule; placée sur une colonne dorique, elle se fait remarquer par l'originalité de sa composition.

De chaque côté on voit deux exemples de ces chardons en fer qui défendent l'approche des grilles. L'un des deux vient d'un balcon qui est séparé dans sa longueur par plusieurs consoles garnies de semblables pointes.

Pour ne rien omettre de ce qui peut être utile, on a donné ici plusieurs de ces bornes qui portent des chaînes pour fermer le passage aux voitures. Les unes sont en fonte, les autres armées seulement de larges bandes de fer. On a rapporté aussi une barricade formée de trois thyrses, qui vient du charmant hôtel Thélusson, détruit depuis peu, mais que les amis des arts regrettent vivement à cause du mérite particulier de son architecture, et de l'effet extraordinaire et grandiose qu'il produisait lorsque le boulevard Italien lui servait de point de vue.

NEUVIÈME ET DIXIÈME CAHIERS.

Les pièces qui servent à ouvrir et fermer les portes, les croisées, etc., sont l'objet des planches qui vont suivre. On y donne aussi un certain nombre de marteaux de portes, de poignées, de palâtres de serrures, d'appliques, d'anneaux de clefs et plusieurs autres objets susceptibles, comme ceux-ci, de varier de forme et d'être enrichis d'ornemens ciselés, ou travaillés au marteau. La plupart de ces modèles ont été tirés des maisons royales.

PLANCHE 49.

Le premier objet représenté sur cette planche est la palâtre d'une serrure du château des Tuileries, remarquable par la richesse et la bonne disposition de ses ornemens; elle est répétée, pour la régularité de la décoration, sur le second battant de la porte, mais cette partie reçoit seulement le pêne de la serrure, et n'est, à bien dire, qu'une gâche. Le bouton qui sert à faire agir le pêne, est d'une très-belle forme; on en voit le dessin sur la planche 51.

L'espagnolette de la grande porte du Louvre, du côté de la colonnade, qui vient ensuite, est une des productions de serrurerie qui fait le plus d'honneur à notre siècle par sa composition, pleine de goût et de discernement, la pureté de ses formes et sa parfaite exécution. Ce sont MM. Percier et Fontaine, architectes de ce palais, qui en ont donné le dessin. Le bouton, représenté de profil, a la grande saillie que demandait la proportion colossale de l'espagnolette.

Des trois verroux, pour des bas de portes d'appartement, qui sont gravés au-dessous, deux sont tirés du

nouvel hôtel du Ministre des finances, rue de Rivoli, l'autre du palais du Louvre. Ce dernier, présenté de face et de profil, quoique plus riche en ornemens que les deux autres, ne leur est cependant pas supérieur en mérite.

La targette, ornée d'un foudre qui termine cette planche, est aussi tirée du Louvre, et due au crayon pur et gracieux de MM. Percier et Fontaine.

PLANCHE 5o.

L'espagnolette de l'une des croisées du Louvre, dont cette planche donne la masse et tous les détails dessinés sur une grande échelle, n'a pas besoin d'être décrite minutieusement pour être bien sentie. Il nous suffira de dire que ses ornemens sont de bon choix, bien rendus, et que l'embase mérite principalement de fixer l'attention. La fiche gravée à côté, appartient à la même croisée. Les deux boutons qui sont au-dessous, et dont l'un est orné d'une tête de Minerve, sont également tirés du Louvre. Tous ces ouvrages sont modernes.

PLANCHE 51.

L'espagnolette placée au milieu de cette planche, et entourée de ses détails gravés sur une grande échelle, est tirée de la galerie d'Apollon au Louvre, et paraît avoir été exécutée sous Louis XIV. Elle est d'une richesse, d'un style d'ornement, d'un précieux de travail dont les exemples sont rares. Aucune de ses parties n'a été négligée, et jusqu'aux fiches de la croisée, aux agrafes des volets, tout porte un caractère de grandeur et de noblesse qui fait honneur à l'artiste qui en a donné le dessin, à l'homme habile qui l'a rendu avec autant de perfection.

La poignée du verroux de la grande porte de l'église St.-Sulpice, dont cette planche offre le dessin, est très-originale, d'une forme gracieuse et d'une très-belle exécution. Pour l'empêcher de pendre sur la tige du verrou qu'elle sert à lever ou baisser, on la fixe ordinairement levée, au moyen d'un bouton placé au sommet, ainsi qu'on peut le voir sur le profil que nous avons gravé à côté.

Nota. C'est par erreur que le graveur n'a pas donné à la rosace qui orne ce bouton, dans la poignée vue de face, l'ornement qu'elle porte en exécution, et qu'il a figuré à côté du profil de ce même bouton.

Cette planche contient, de plus, six jolis boutons de serrure dont les originaux se voient dans le Louvre. L'un est celui de la célèbre grille de Maison; un autre appartient à la serrure gravée planche 4o.

PLANCHE 52.

Des objets réunis sur cette planche, le plus intéressant est la serrure gothique offerte ici comme exemple des ouvrages d'adresse et de patience, que les aspirans à la maîtrise étaient tenus jadis d'exécuter pour obtenir leur admission. A la vue de ce que la curiosité a conservé de ces sortes d'ouvrages, on doit conjecturer que le goût, la science du dessin étaient comptés pour bien peu de chose par ceux qui devaient prononcer sur le mérite des objets présentés au concours, et que la difficulté vaincue était pour eux le point important. On conviendra qu'un tel usage, qui existait déjà au temps de Charles V, et qui n'a reçu de modifications favorables aux progrès de la science qu'en 1699, était bien ridicule, puisqu'il ne tendait qu'à produire des artisans plus adroits que savans. La serrure que nous donnons, a été exécutée il y a environ un siècle, par un nommé Bridou. On en trouve la gravure, avec tous les détails de construction, dans l'*Art du Serrurier*, publié en 1767 par l'*Académie* : nous y renvoyons ceux qui voudront en savoir davantage que ce que le plan de notre ouvrage nous permet d'en donner. Cette serrure est celle d'un coffre-fort, dans l'épaisseur duquel toutes les garnitures doivent être logées, puisqu'elle doit être présentée en dehors. Elle y est attachée au moyen d'un moraillon fixé sur le couvercle du coffre, et qui se rabat au moyen d'une charnière. Deux auberons entrent dans la serrure, où ils sont retenus par deux pênes marchant conjointement en sens contraire. Comme cela doit être dans toutes les serrures qui se placent en dehors de l'objet qu'elles doivent fermer ; la palâtre de celle-ci est extérieure ; l'entrée pour la clef est cachée derrière la petite figure de saint, laquelle se baisse en avant au moyen d'une charnière, et se tient ensuite relevée sur la palâtre par un petit ressort placé au haut. On voit, par la forme de la clef, quel soin on mettait dans ces sortes d'ouvrages, et combien ils exigeaient de dextérité et de patience. On voit aussi par les garnitures qu'elle indique, combien l'art était peu avancé sous ce rapport, puisque de semblables serrures ne pouvaient se fermer qu'à un demi-tour, et que peu de chose suffisait pour les déranger. Ce que ces serrures offrent de plus remarquables, c'est la manière dont les ornemens à jour sont travaillés et disposés. Trois lames minces différemment évidées, et toutes davantage l'une que l'autre, se glissaient dans des coulisses destinées à les recevoir, la plus largement ouvragée au-dessus, et la moins au-dessous, de manière que l'on apercevait au travers de la première le travail de la seconde et de la troisième, ce qui produisait, au premier aspect, un effet de refouillement étonnant. Cette disposition sera suffisamment sentie par les détails gravés à côté.

Sur la même planche sont deux autres entrées de serrures gothiques. L'une, qui se voit aux petites portes latérales de l'église Saint-Germain-l'Auxerrois, est ornée de deux figures ; l'autre vient de l'église Saint-Eustache : sa décoration pourrait faire croire qu'elle est consacrée à Saint-Hubert.

Au haut de la planche est une serrure moderne à tour et demi, avec son loquet ; le reste est occupé par une poignée, une agrafe de volet, un fragment d'espagnolette, qui méritaient d'être admis dans ce recueil d'objets choisis.

PLANCHE 53.

Cette planche est remplie par une suite de petits verroux ou targettes tirés des châteaux et autres édifices du siècle de la renaissance des arts, et principalement du magnifique château d'Écouen.

Parmi ces objets, qui ne se rencontrent plus que dans les cabinets de curiosités, on en verra plusieurs d'une forme originale et ajustés avec ce goût, cette recherche qu'on admire dans les moindres productions de l'époque.

On y a ajouté un dessin de la serrure de la chapelle d'Écouen. Ce morceau, par la manière élégante et gracieuse dont il est composé, était digne d'être publié ici ; il

n'est plus en place depuis long-temps, et a disparu, comme beaucoup d'autres objets précieux du même édifice, à l'époque de nos troubles civils, mais on a été à même de le relever d'après des dessins faits sur place avec beaucoup de soin.

Aujourd'hui ces espèces d'ouvrages ne sont plus à la mode, et l'on ne les considère plus que comme objets de curiosité; convenons cependant que c'est bien dommage, et qu'il serait à désirer qu'un luxe aussi bien entendu, reprît un peu de faveur dans un siècle où les arts ont perfectionné tant de branches de l'industrie nationale; mais tels qu'ils sont, ces petits verroux, pouvant inspirer des motifs pour d'autres objets plus conformes à notre goût, à nos usages, nous avons cru devoir présenter les plus intéressans de ceux que nous avons rencontrés.

Planches 54 et 55.

Ces deux planches ne contiennent, en grande partie, que des marteaux de portes. Pour donner une idée de la diversité de forme qu'offrent ces sortes d'ouvrages, nous avons été obligés d'en présenter un nombre assez considérable, qui est loin cependant de l'être assez pour n'avoir rien omis de ce qui méritait d'être recueilli. Ces ouvrages étant à la fois objets d'utilité et de luxe, on attache toujours de l'importance à leur ajustement, et rarement une maison un peu soignée dans ses différentes parties n'a pas un marteau remarquable à sa porte. Notre gravure donnant une idée nette du mérite des exemples que nous y présentons, nous nous abstiendrons de parler de chacun en particulier.

Le bas de la planche 56 est occupé par un motif des pentures des portes latérales de l'église Notre-Dame de Paris, dont nous parlerons bientôt en décrivant d'autres motifs des mêmes pentures que contient la planche suivante.

Planche 56 et dernière.

Le haut de cette planche présente une série d'anneaux de clefs, ouvrages tels qu'on en faisait dans le siècle dernier, et qu'on en fera sans doute plus tard, lorsque le luxe qui règne dans les choses éphémères s'étendra aux objets plus durables.

Par les exemples que nous en avons rapportés, on voit de combien de manières il est possible de varier un objet qui paraît si peu susceptible de recevoir des ornemens. C'est au goût à épurer les formes que nous indiquons, car il en est plus d'une dont le motif, quoique bon, a besoin d'être arrangé.

Le reste de la planche est consacré à donner quelques motifs des ornemens en rinceaux qui décorent les magnifiques pentures des portes latérales de l'église métropolitaine de Paris. Ces ouvrages extraordinaires, que beaucoup de personnes considèrent comme des productions de l'antiquité, sont assez généralement attribués à Biscornet, ancien serrurier. Comme cela se fait ordinairement, ces pentures sont au dedans de la porte, et elles passent à travers une mortaise pour se dérouler ensuite extérieurement. Sur ce fait tout le monde n'est cependant pas d'accord. Plusieurs personnes ont pensé qu'on avait soudé, en place, la partie extérieure avec celle intérieure; d'autres, que l'on a fait à la menuiserie une entaille capable de donner passage à la branche principale de chaque tige d'ornemens qu'on a ensuite étalés, travaillés et finis à l'extérieur de la porte, et que ses différentes parties ont suffi pour cacher les incisions faites au bois. Tout ceci nous paraît de peu d'importance; mais ce qui doit principalement fixer l'attention, c'est cette variété de motifs, tous plus riches, plus gracieux, mieux exécutés les uns que les autres, qui font, de ces pentures, le chef-d'œuvre de l'art de découper le fer, de le rendre malléable, et de lui donner une empreinte originale.

La partie décorative de la serrurerie se termine ici; dans la suivante, on s'est appliqué à donner tout ce qui peut aider l'homme industrieux, et familier avec les procédés ordinaires de son art, à exécuter les ouvrages qui présentent quelques difficultés, et notamment tout ce qui tient à la partie mécanique, depuis le simple bec de canne jusqu'à la serrure la plus compliquée. L'ouvrage est terminé par un exposé des bases fondamentales de toute bonne serrure à combinaison, appuyé d'exemples choisis parmi les productions récentes qui présentent les mécanismes les plus ingénieux et les plus sûrs.

TABLE

DES OBJETS GRAVÉS DANS CETTE PREMIÈRE PARTIE.

DEVANTURES de Boutiques de Boulangers et divers motifs de décoration à leur usage.	pl. 1, 2.	p. 1
—— de marchands de Vins id. id.	pl. 3, 5.	id
—— de marchands Bouchers id. id.	pl. 4	id.
—— de Charcuitiers. id. id.	pl. 6	id.
BALCONS variés de formes, d'ornemens, de richesse, au nombre de 40, parmi lesquels se trouvent deux Balcons du Louvre, d'une beauté rare.	pl. 7 à 12.	p. 2
BALUSTRADES ou Balcons continus, au nombre de 19 très-variés.	pl. 13, 14.	p. 3
RAMPES : 20 motifs différens et d'une richesse progressive.	pl. 15 à 18.	p. 3
GRILLES-PORTES, Grilles d'apparat et autres ; au nombre de 14, parmi lesquels sont : la célèbre grille du château de Maison, présentement au Louvre, celle du château de Versailles, celle du Palais de Justice, etc., etc., avec leurs différens détails développés.	pl. 19 à 28.	p. 4
—— motifs divers, au nombre de 16.	pl. id.	id.
—— des barrières, abattoirs, marchés de Paris.	pl. 29, 30.	p. 6
GRILLE du chœur de l'église Métropolitaine de Paris.	pl. 33.	p. 7
—— —— de l'église St.-Germain-l'Auxerrois.	pl. 33.	id.
GRILLES de chapelles.	pl. 34, 35.	id.
—— d'enceinte de la statue de Henri IV, de la Colonne nationale et autres.	pl. 35.	p. 8
—— de tombeaux, très-variées.	pl. 35, 36.	p. 8
BELVÉDÈRE du Jardin du Roi, avec ses détails de construction.	pl. 37.	id.
SERRES du Jardin des Plantes.	pl. 38.	p. 9
LANTERNE couvrant une chapelle à St.-Germain-des-Prés.	pl. 38.	id.
—— couvrant un escalier au palais du Ministère des finances.	pl. 39.	id.
PLANCHER en fer, au palais de la Bourse.	pl. 38.	id.
GARNITURES de Puits.	pl. 40.	p. 9
TREILLES en fer.	pl. 41.	id.
COUVERTURES de Tombeaux, d'Auvents, etc.	pl. 42.	p. 10
DESSUS de Portes ceintrés, 12 motifs différens et de richesse progressive.	pl. 43.	id.
GRILLAGES de Baies et Dessus de Portes de diverses formes.	pl. 44, 45.	id.
CONSOLES et Supports en fer à divers usages.	pl. 45.	id.
SUPPORTS, Enseignes, Porte-Enseignes d'une grande variété.	pl. 46.	id.
PORTE-RÉVERBÈRES appliqués à des édifices.	pl. 47.	p. 11
—— isolés.	pl. 31, 32.	p. 6
GIROUETTES.	pl. 48.	p. 11
CHARDONS.	pl. 48.	id.
BORNES, Barricades.	pl. 48.	id.
PALATRES de Serrures ornées.	pl. 49, 53.	p. 12
ESPAGNOLETTE de la grande porte du Louvre, côté de la colonnade.	pl. 49.	p. 11
—— des croisées du Louvre avec fiches, agrafes de volets et autres accessoires.	pl. 50, 51, 52.	id.
GRANDS VERROUX ornés, tirés des maisons royales.	pl. 49.	id.
POIGNÉE du grand verrou de la porte de l'église St.-Sulpice et autres pour volets, etc.	pl. 51, 52.	p. 12
BOUTONS de Serrures, variés d'ornement.	pl. 50, 51.	id.
ENTRÉES de Serrures.	pl. 52.	id.
SERRURE gothique de l'espèce de celles que les aspirans à la maîtrise présentaient jadis au concours ouvert pour leur admission.	pl. 52.	p. 12
VERROUX ou Targettes ornés, exécutés sous Henri II et Henri IV.	pl. 53.	p. 12
MARTEAUX de Porte. 25 exemples divers.	pl. 54, 55.	p. 13
ANNEAUX de clefs.	pl. 56.	p. 13
MOTIFS de quelques-unes des Pentures extraordinaires des portes latérales de l'église Métropolitaine de Paris.	pl. 55, 56.	p. 13

NOTA. *Pour la partie mécanique de la Serrurerie, voyez la table de la seconde partie de cet ouvrage.*

DE L'IMPRIMERIE DE RICHOMME,
RUE SAINT-JACQUES, N°. 67.

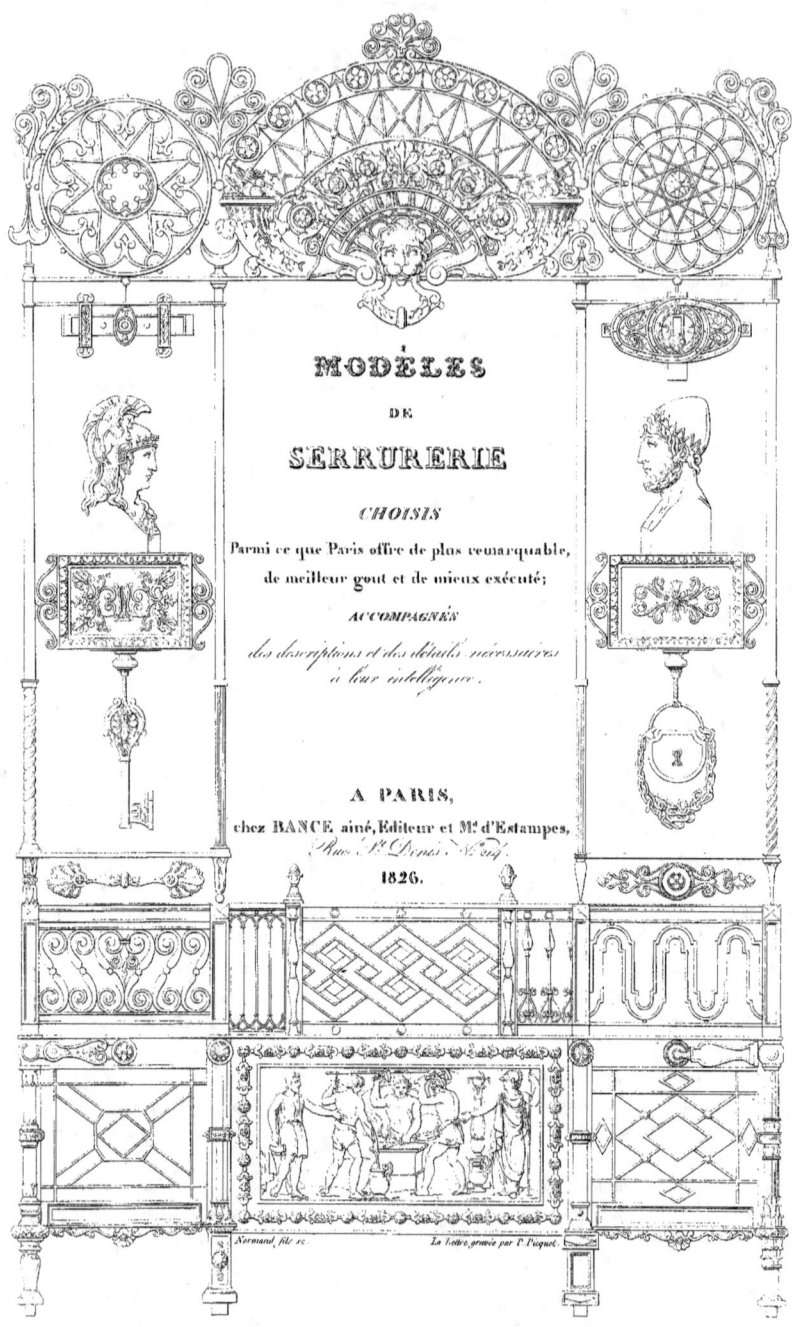

MODÈLES DE SERRURERIE

CHOISIS

Parmi ce que Paris offre de plus remarquable,
de meilleur goût et de mieux exécuté;

ACCOMPAGNÉS

des descriptions et des détails nécessaires
à leur intelligence.

A PARIS,
chez BANCE aîné, Éditeur et M.d d'Estampes,
Rue St Denis, N° 104.
1826.

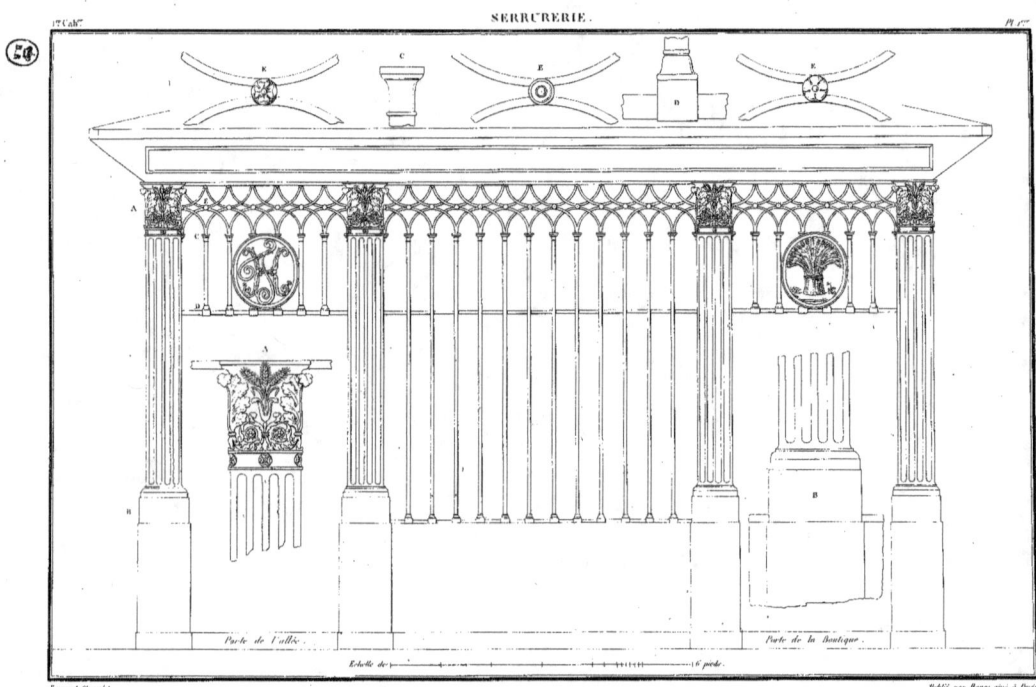

Devanture de Boutique d'un Boulanger, rue Montmartre.

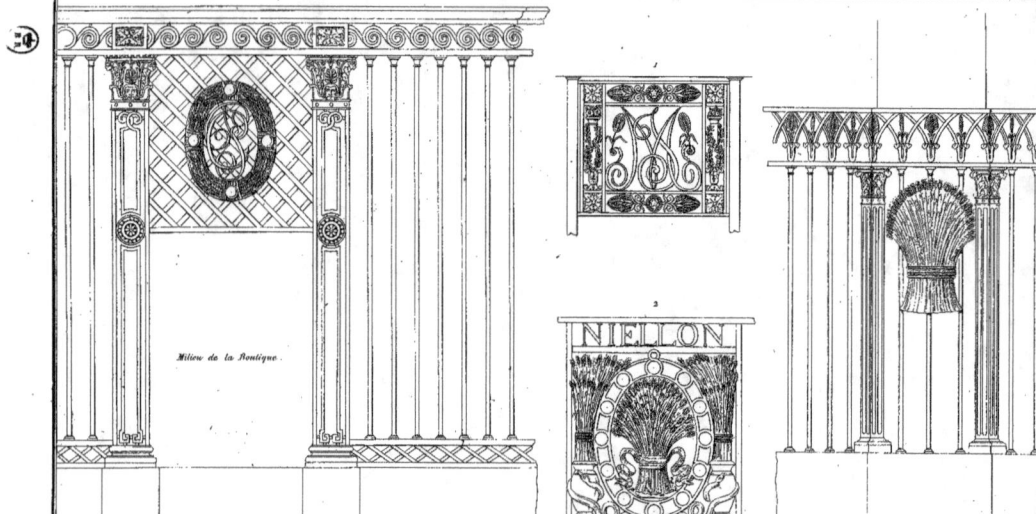

Grille de Boulanger, rue Montorgueil. 1. 2. Dessus de Porte de Boulangers. Grille de Boulanger, à l'angle des Rues St Germain L'Auxerrois et Thibautodé.

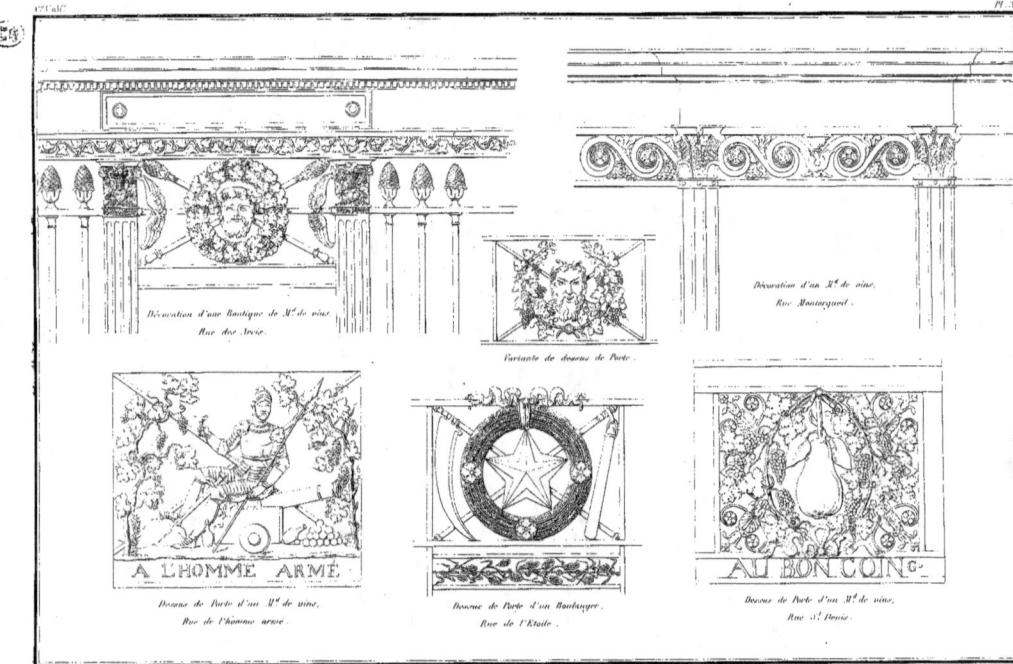

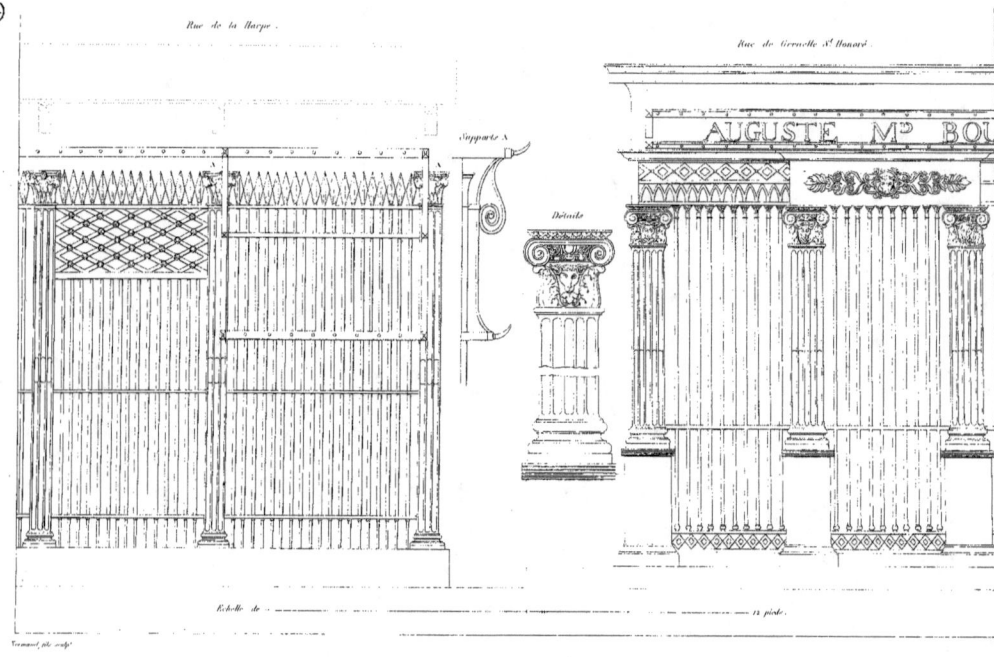

Devantures de Boutiques de M.ds Bouchers.

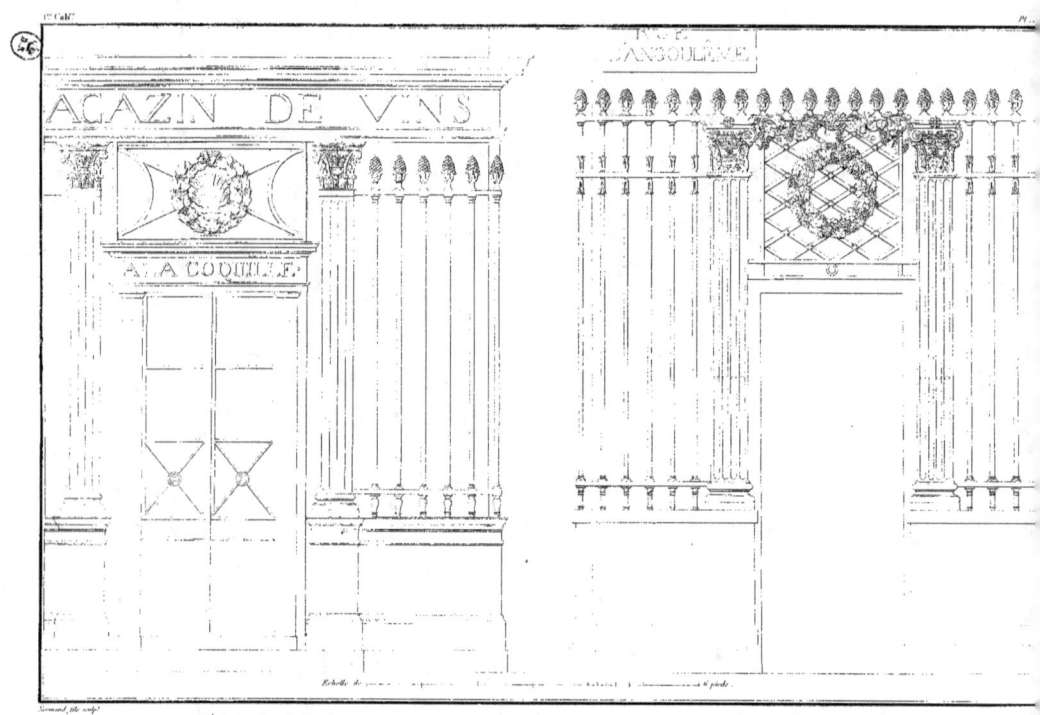

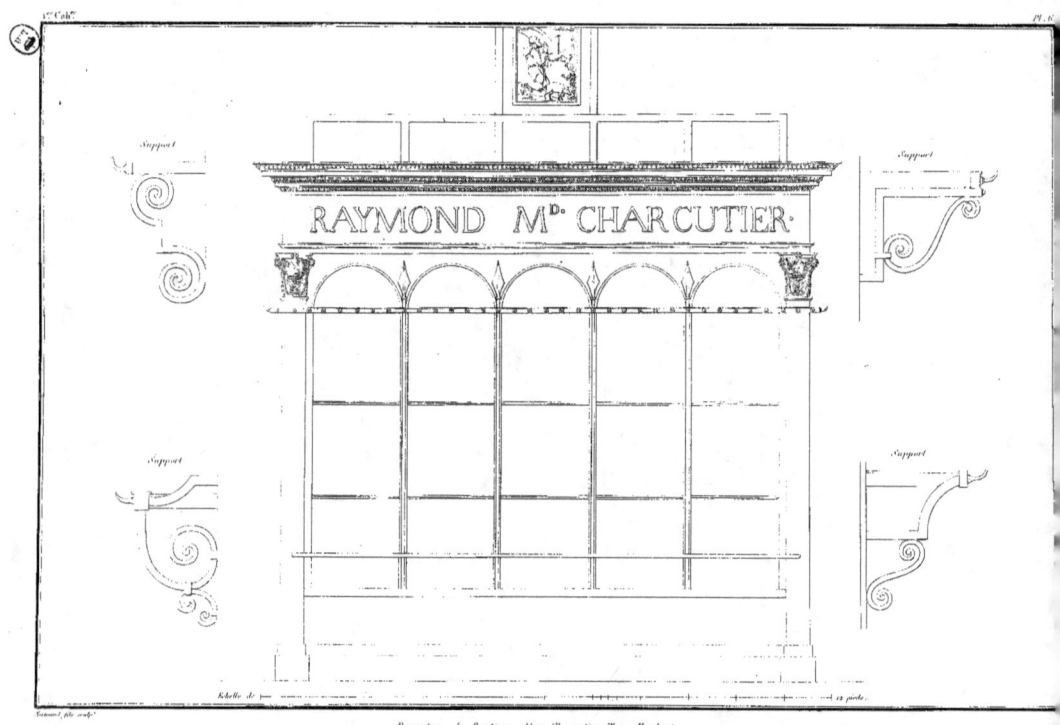

Devanture de Boutique d'un Charcutier Place Maubert.

SERRURERIE.

BALCONS

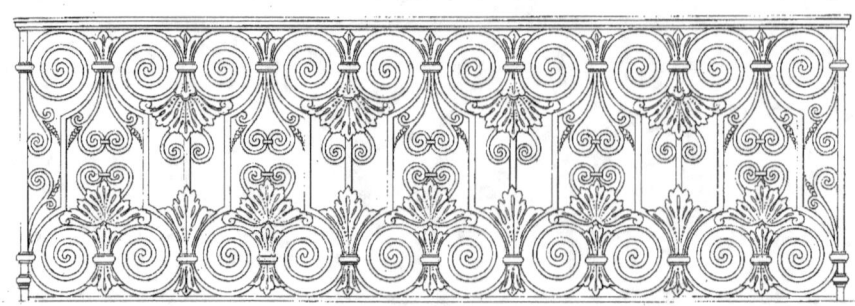

Balcon de l'Hôtel de Richelieu Isle St. Louis.

Balcon de l'Hôtel Lambert Isle Saint Louis.

A — Détail du Balcon de l'Hôtel de Richelieu Quai de Béthune

Profil de la Console en Pierre.

Balcon de l'Hôtel de Richelieu Isle St. Louis.

B — Motif d'un Balcon de l'Hôtel Lambert Isle St. Louis.

Echelle du Détail.
Echelle de l'Elévation.

Balcon de la Croisée dite de Charles IX au Louvre.

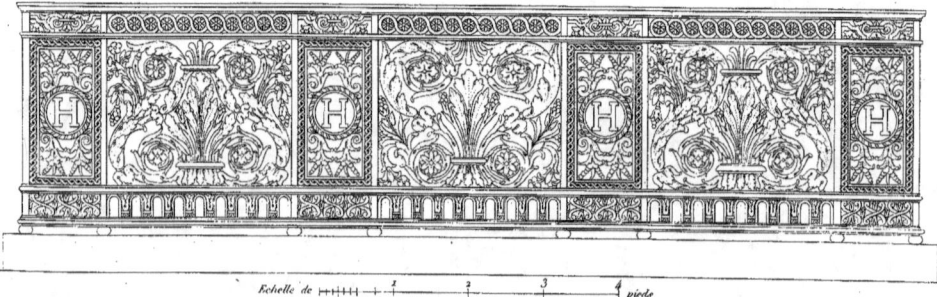

Echelle de

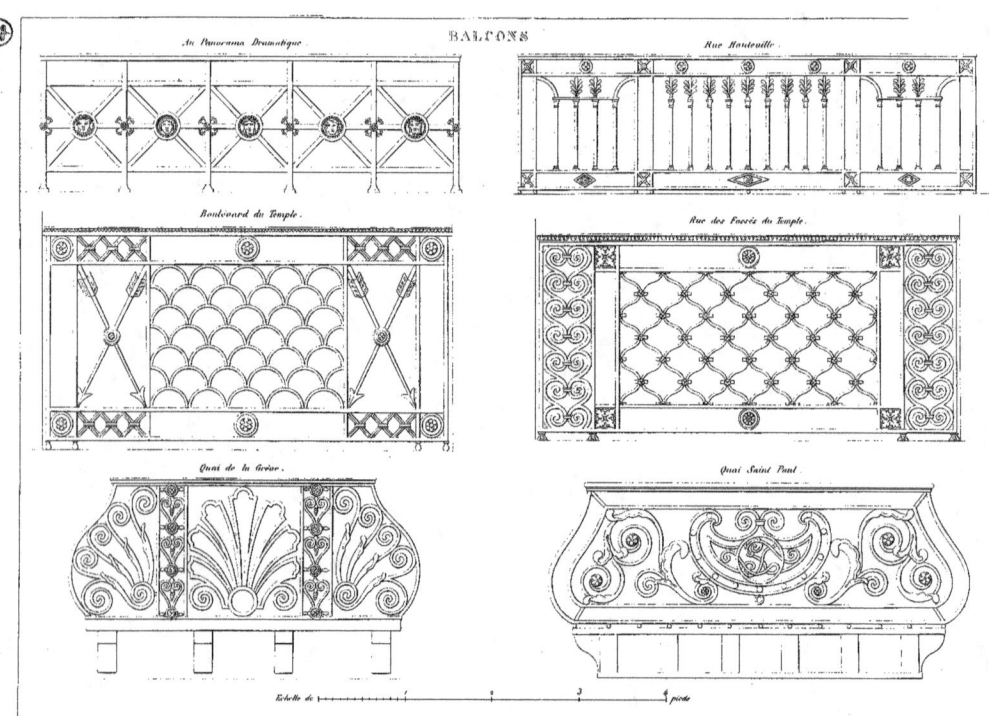

BALCONS

Place des Victoires.

Rue du Mail.

Boulevard Saint Martin.

Rue de la Tour des Dames.

Rue Saint Lazare.

Rue de Cléry.

Echelle de 1 2 3 4 5 pieds

BALCONS

Rue Notre-Dame de Nazareth.
Rue de Paradis.
Rue Saint Louis.
Rue Charlot.
Marché aux Fleurs.
Marché aux Fleurs.
Rue de Montmorency.
Boulevard du Château d'Eau.

Echelle de 1 2 3 4 5 6 pieds

BALCONS

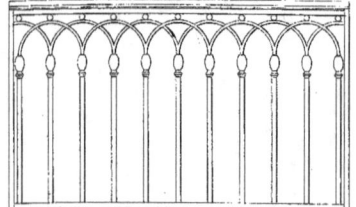
Rue de la Marche.

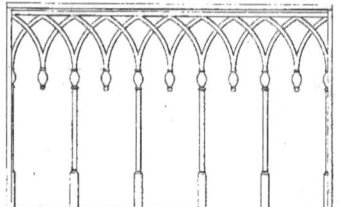
Rue Saint Martin.

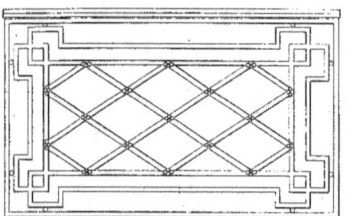
Près l'Ecole de Médecine.

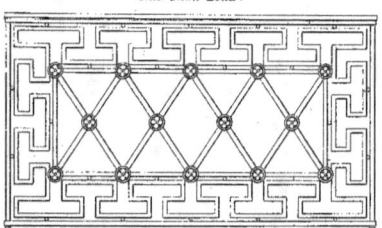
Rue Saint Louis.

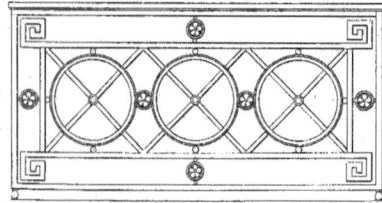
Passage du Vaux-Hall.

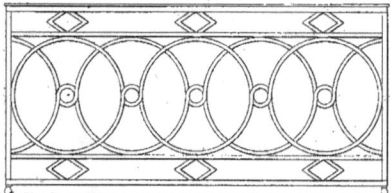
Quai de la Grève.

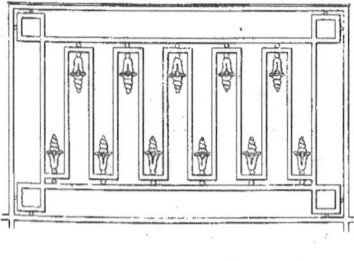
Quai de la Tournelle.

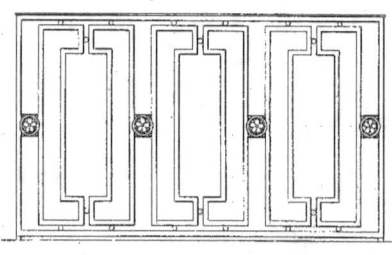
Quai de Bourbon.

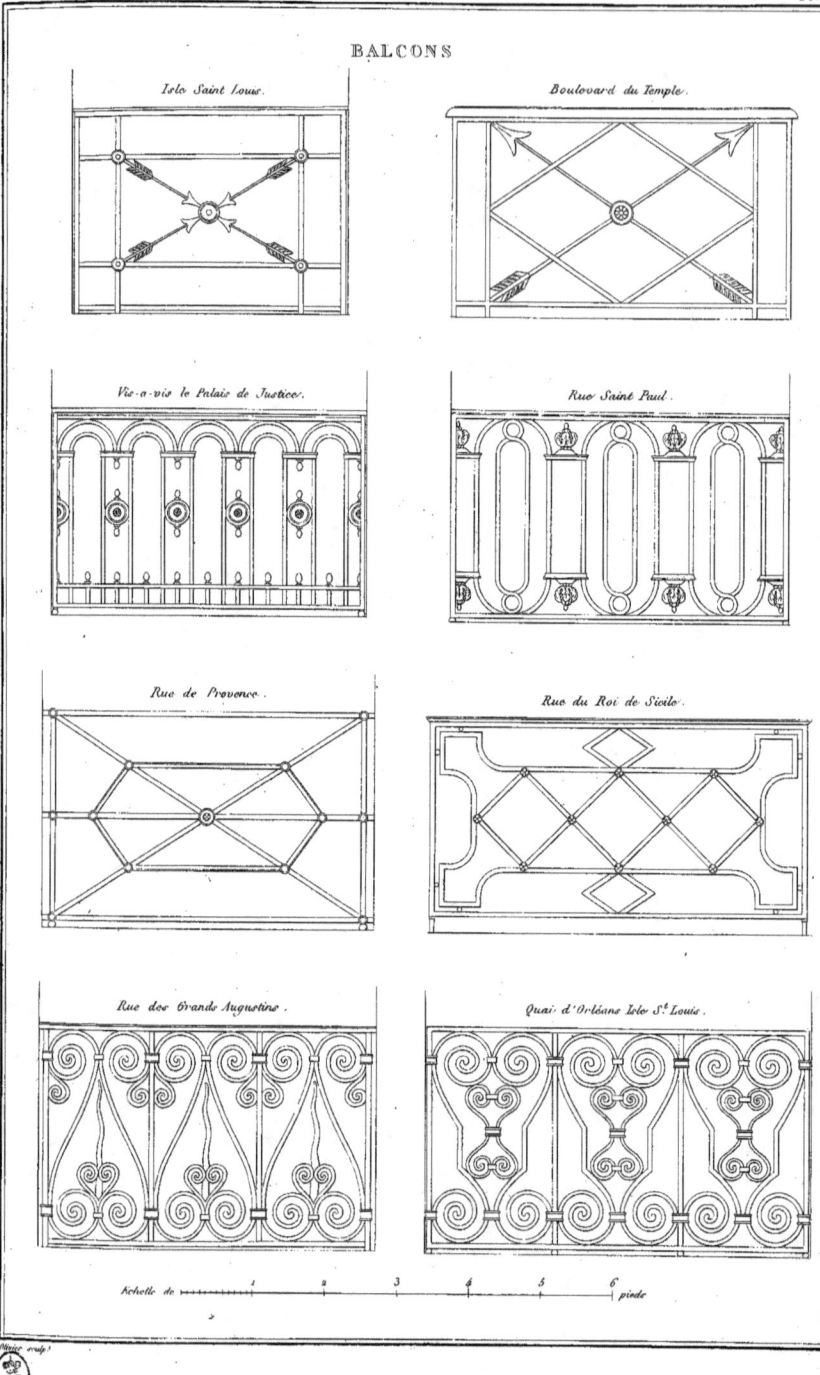

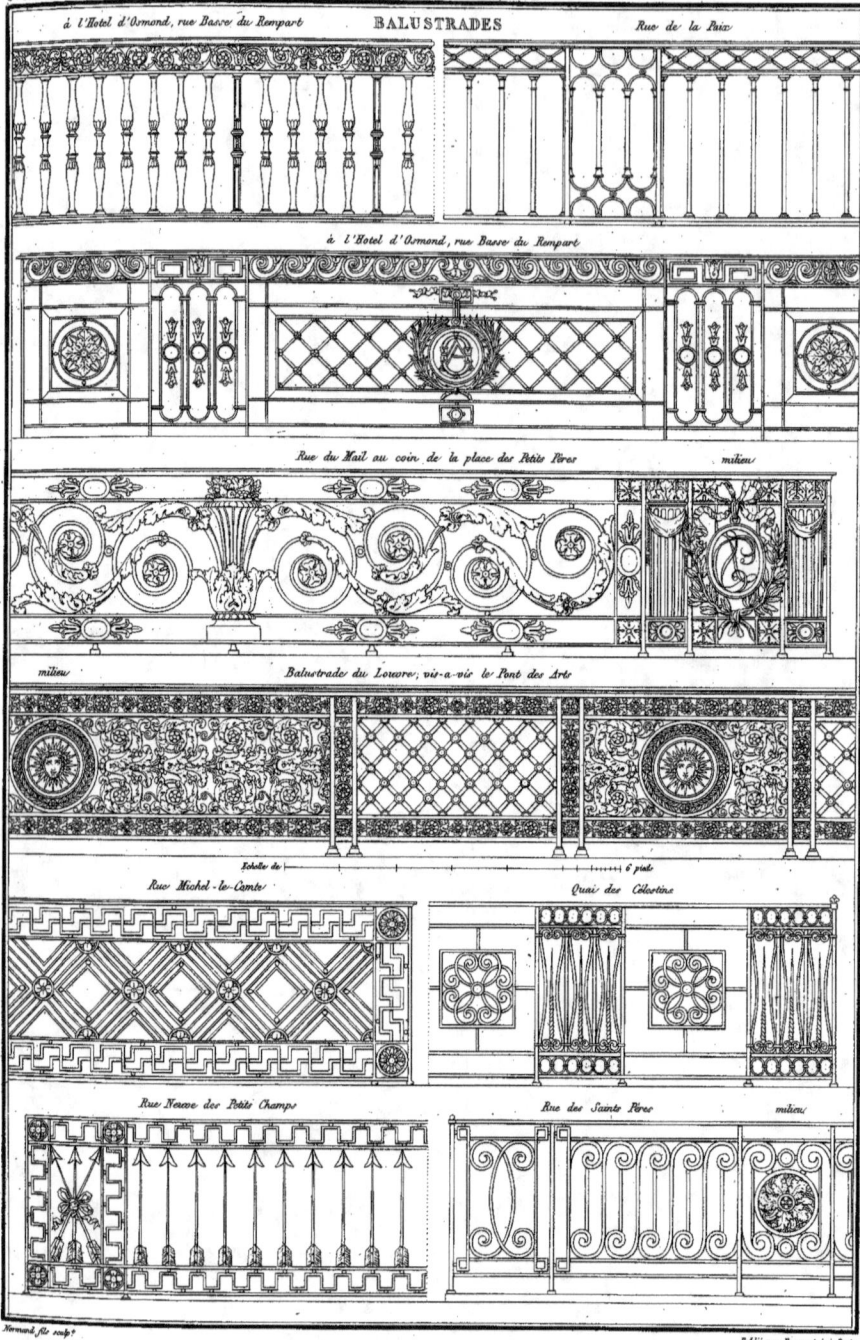

Pl. 14

Rue de Limoges — Boulevard du Temple

Balustrade des Galeries Supérieures de la Nef à N.D. de Paris

Vieille rue du Temple — Quai des Lunettes

Balustrade du Théâtre de la Porte Saint Martin

Rue Meslay — Place du Palais Royal

Rue de la Paix — Rue Saint Claude

Échelle de pieds

Olivier sculp.

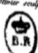

Pl. 16.

au Palais Royal

à l'École de Médecine

à l'Arsenal

Rampe de l'Hôtel des Postes

Rue Neuve St Augustin, Nº 17

à la Place Royale

Garde d'un Paillier, Rue du Parc Royal

Normand fils sculp.t

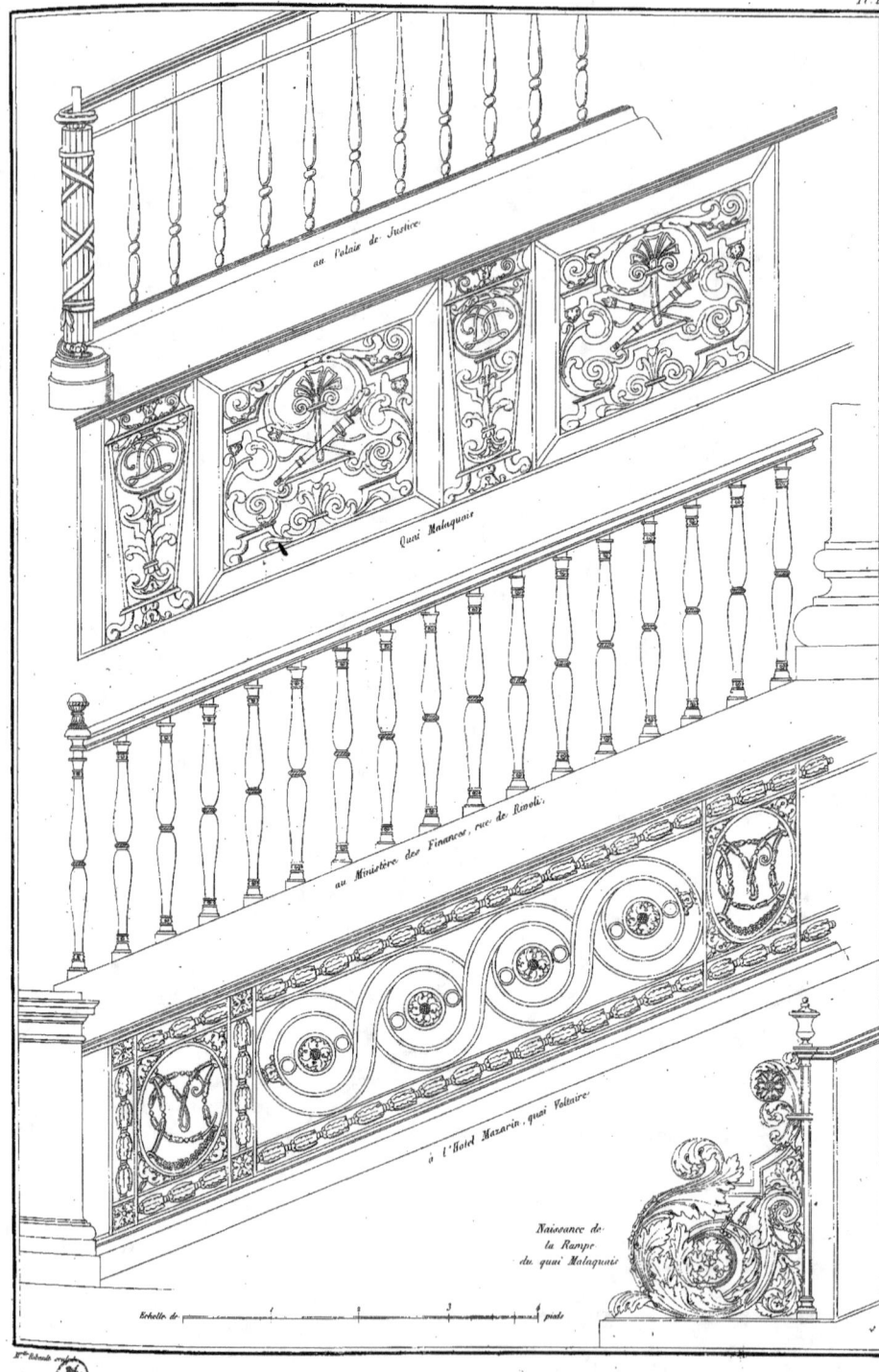

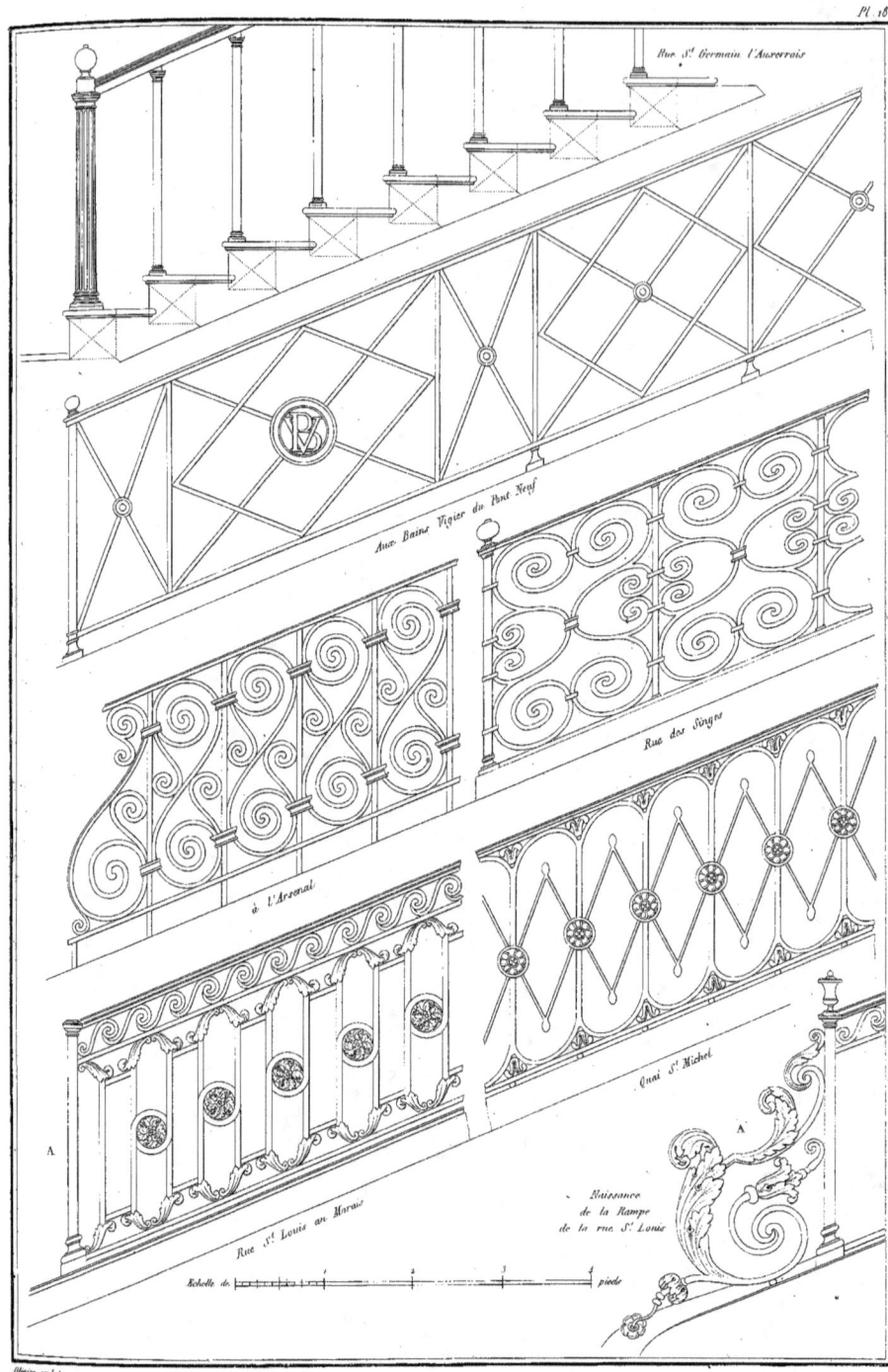

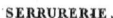

SERRURERIE.

Grille Porte du château de Maisons présentement au Louvre.

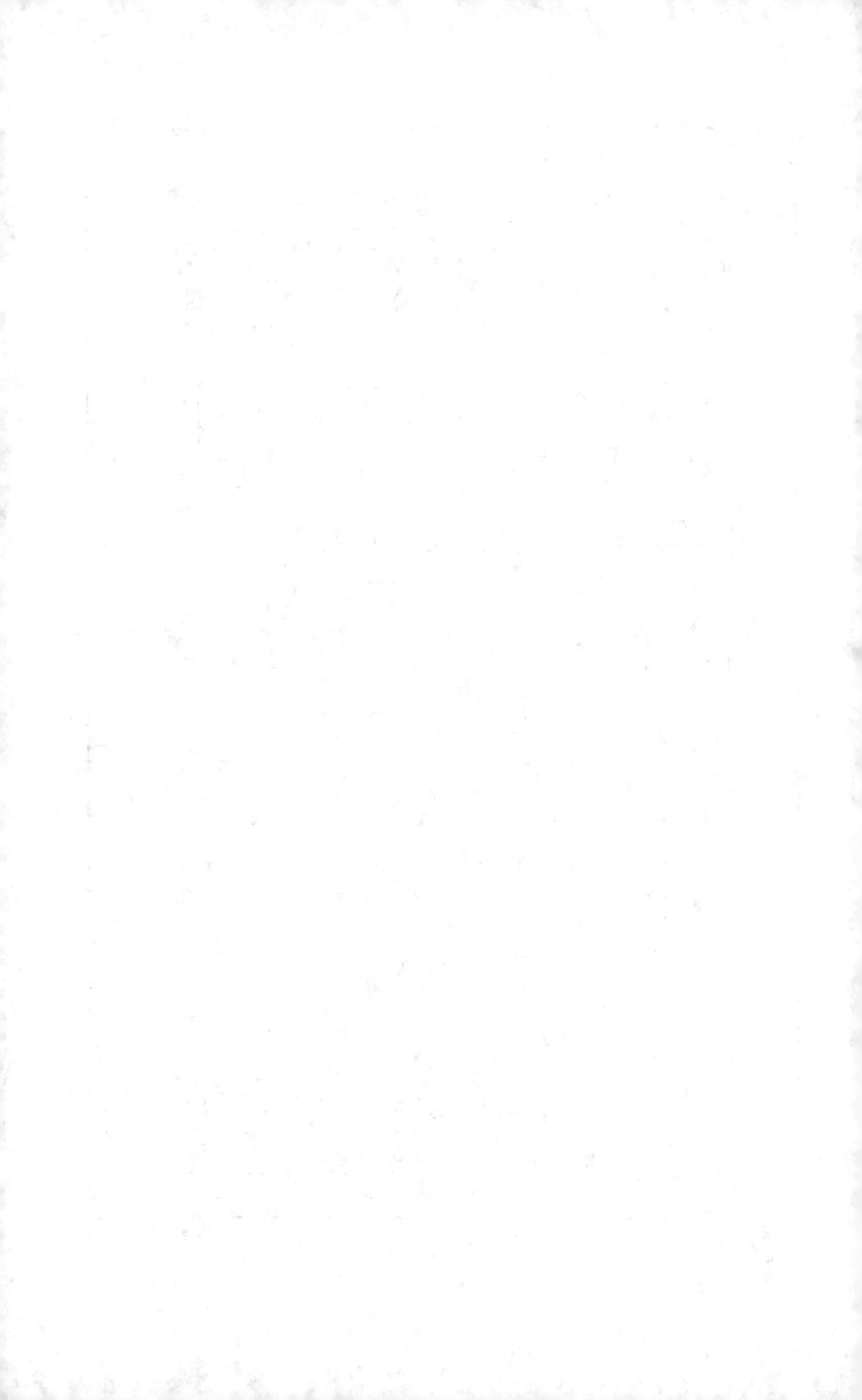

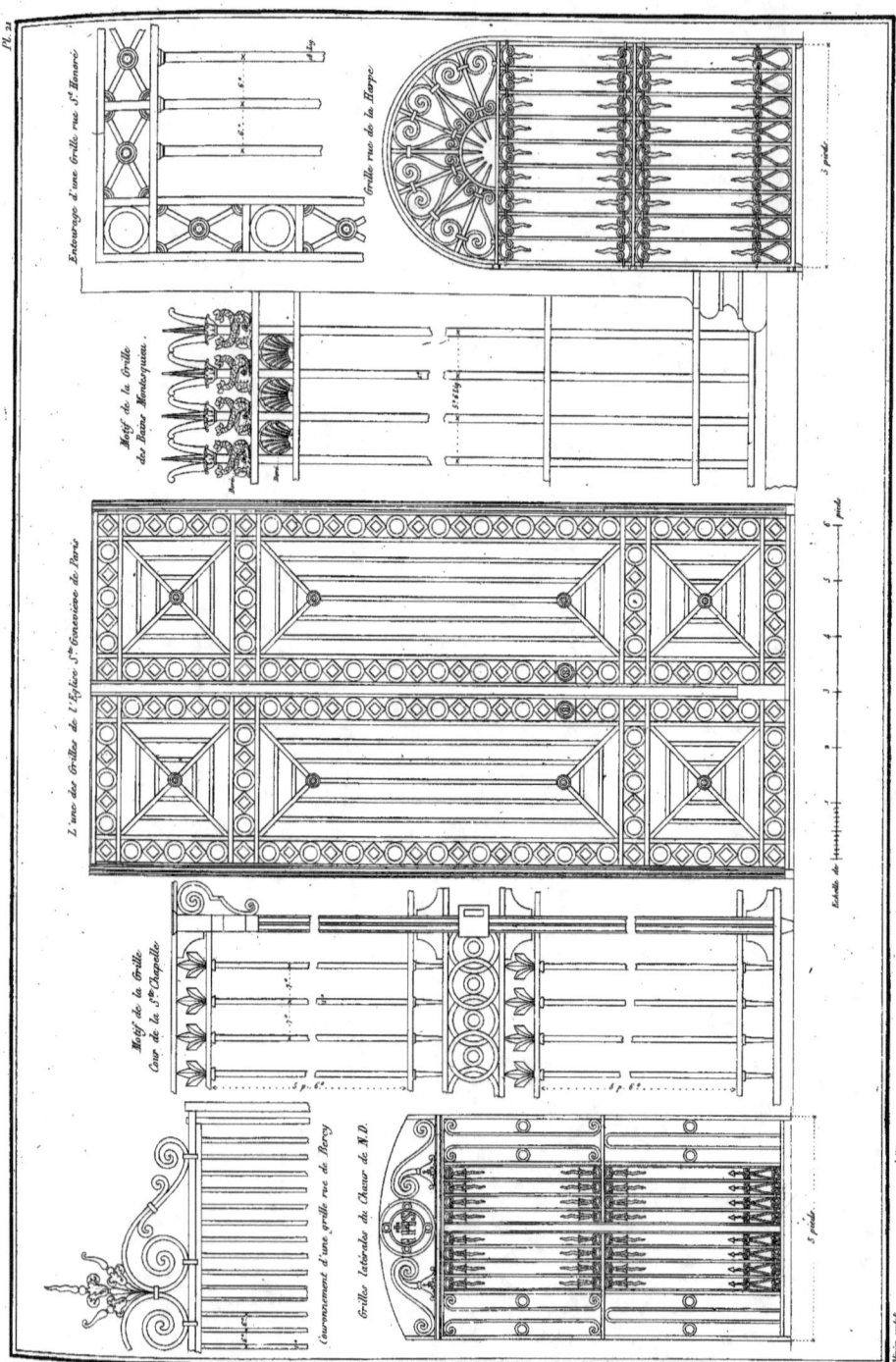

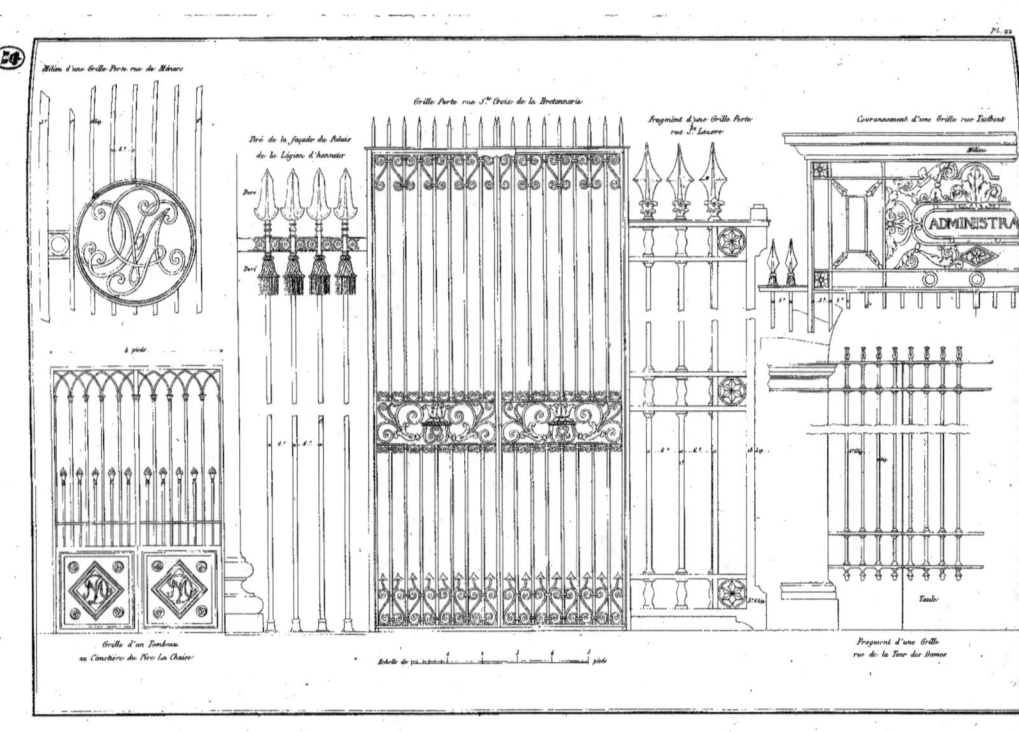

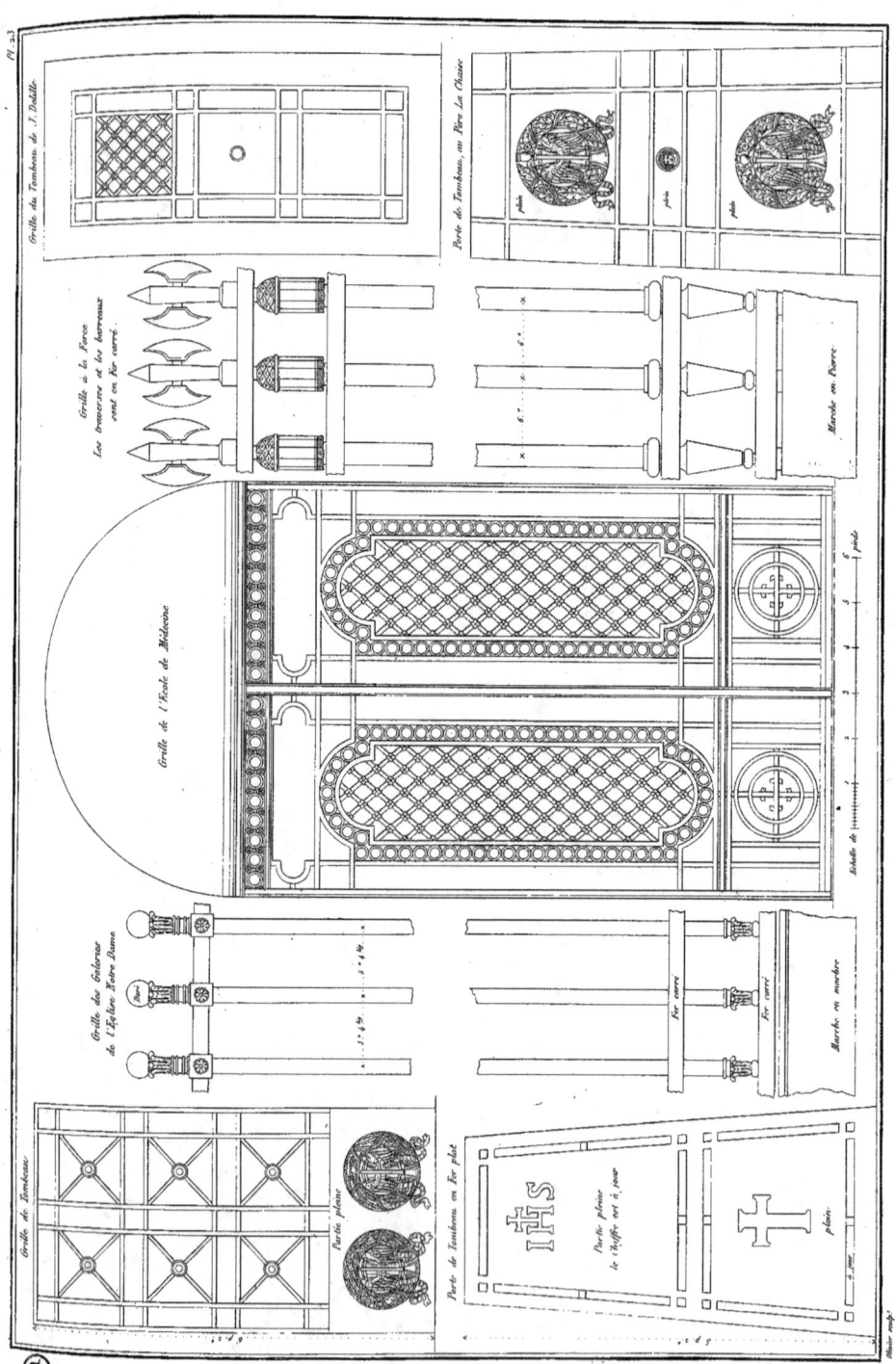

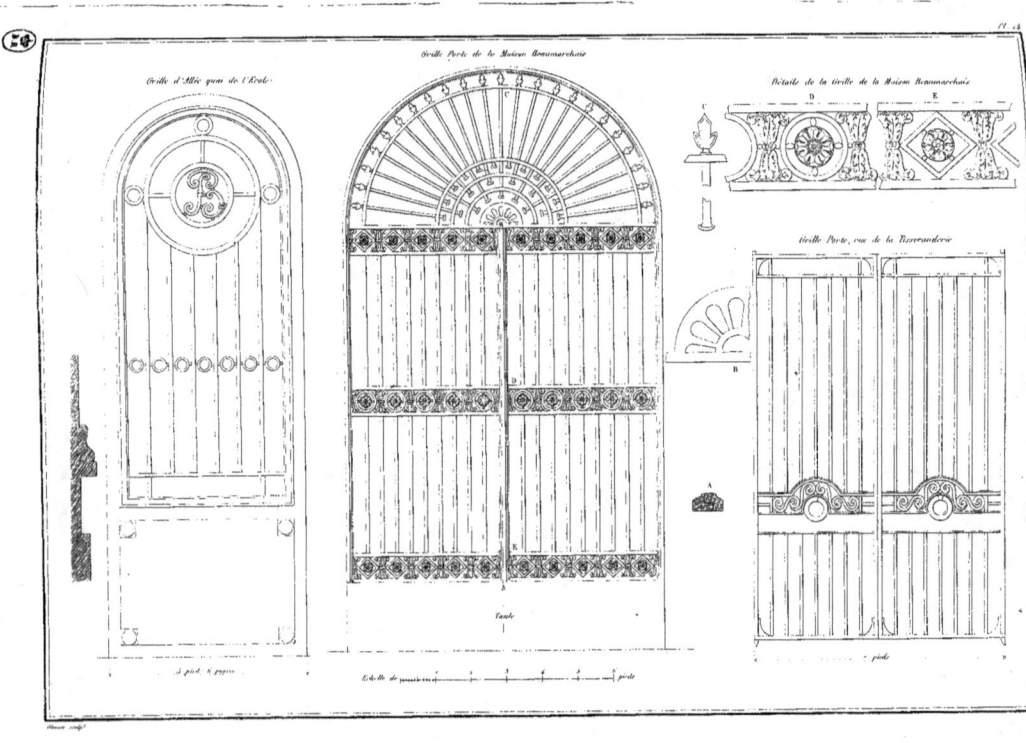

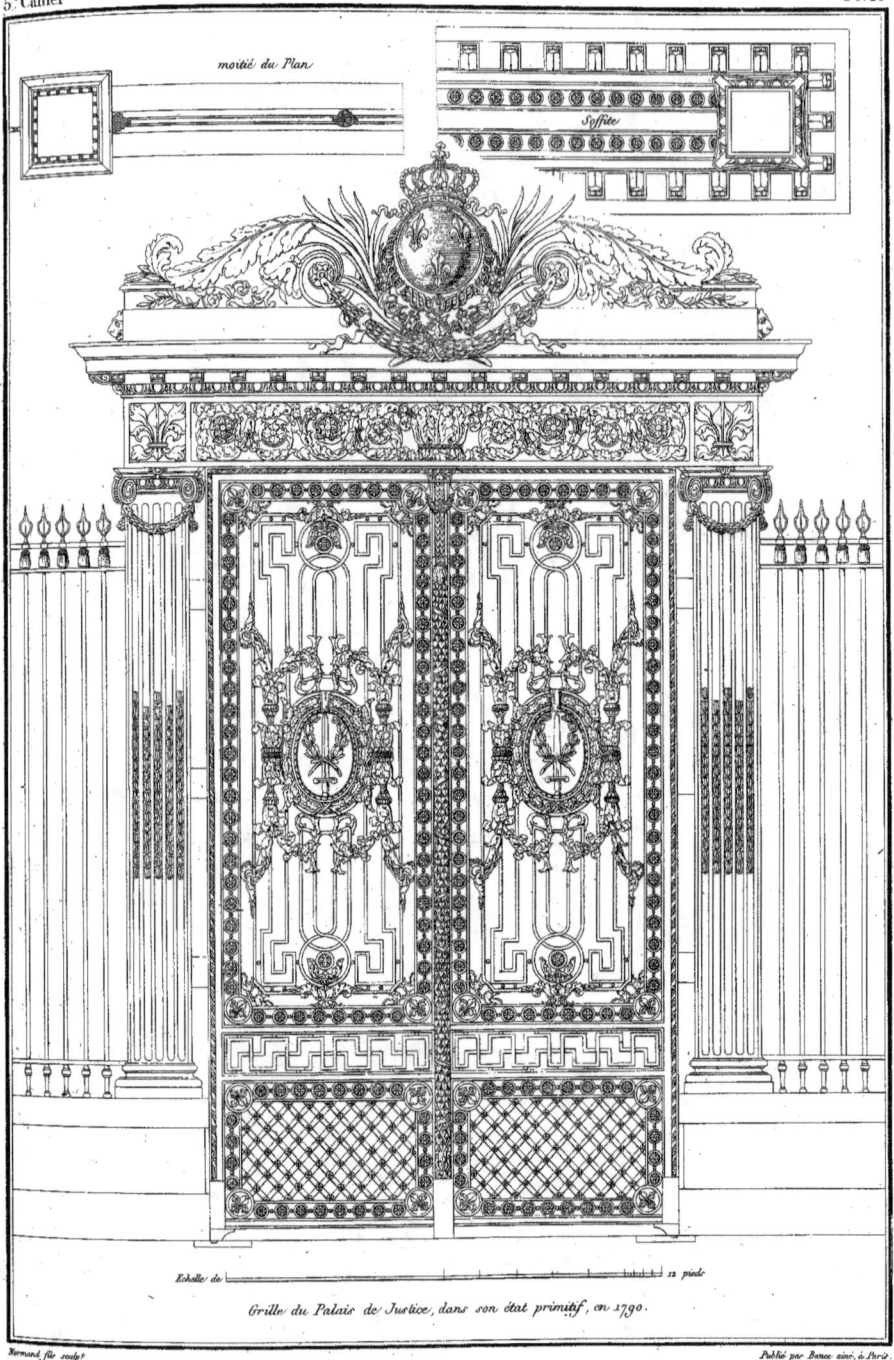

Grille du Palais de Justice, dans son état primitif, en 1790.

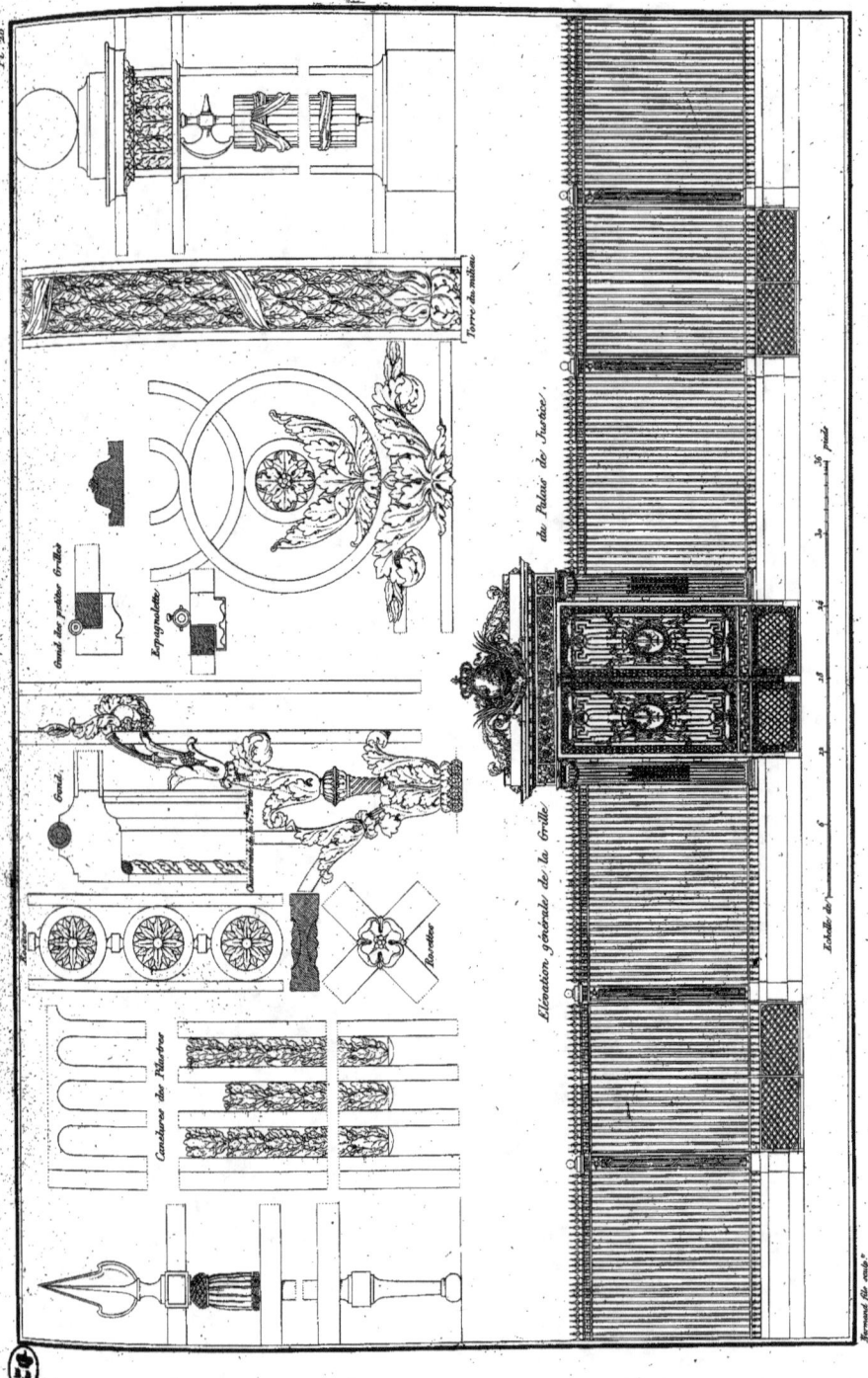

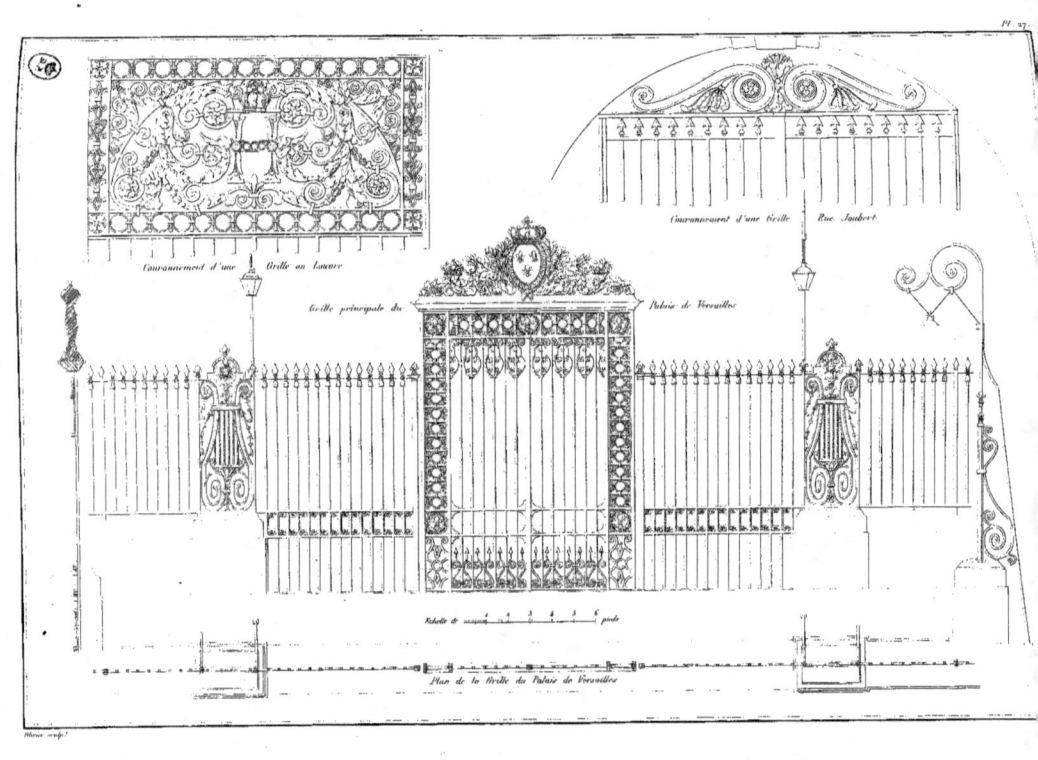

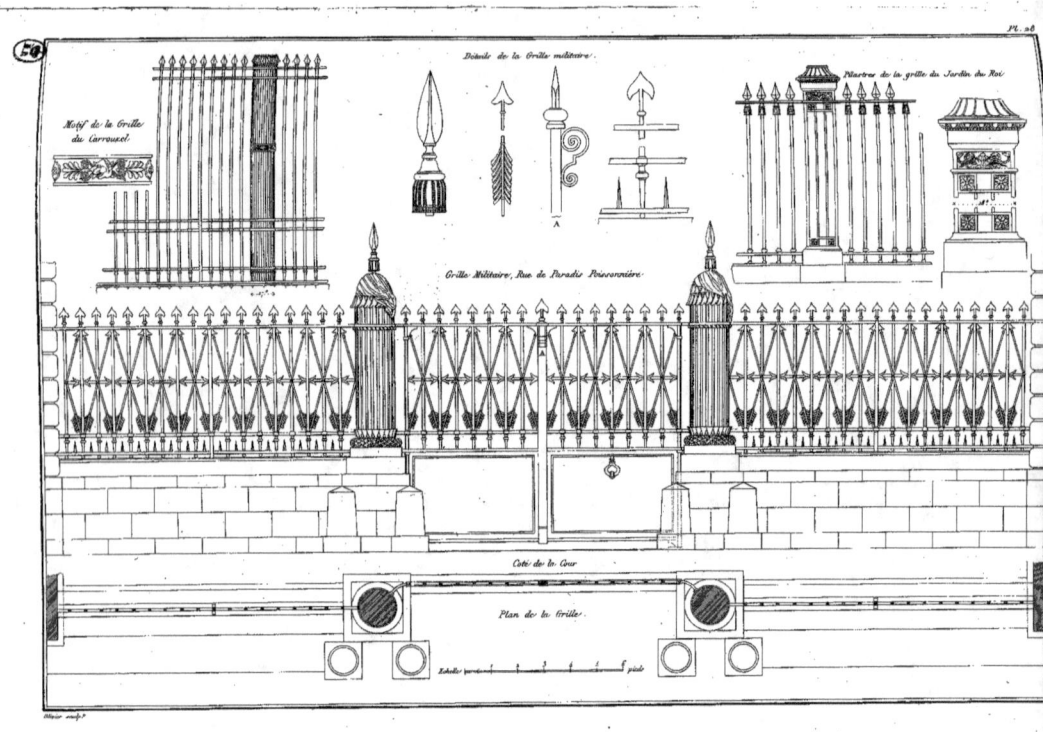

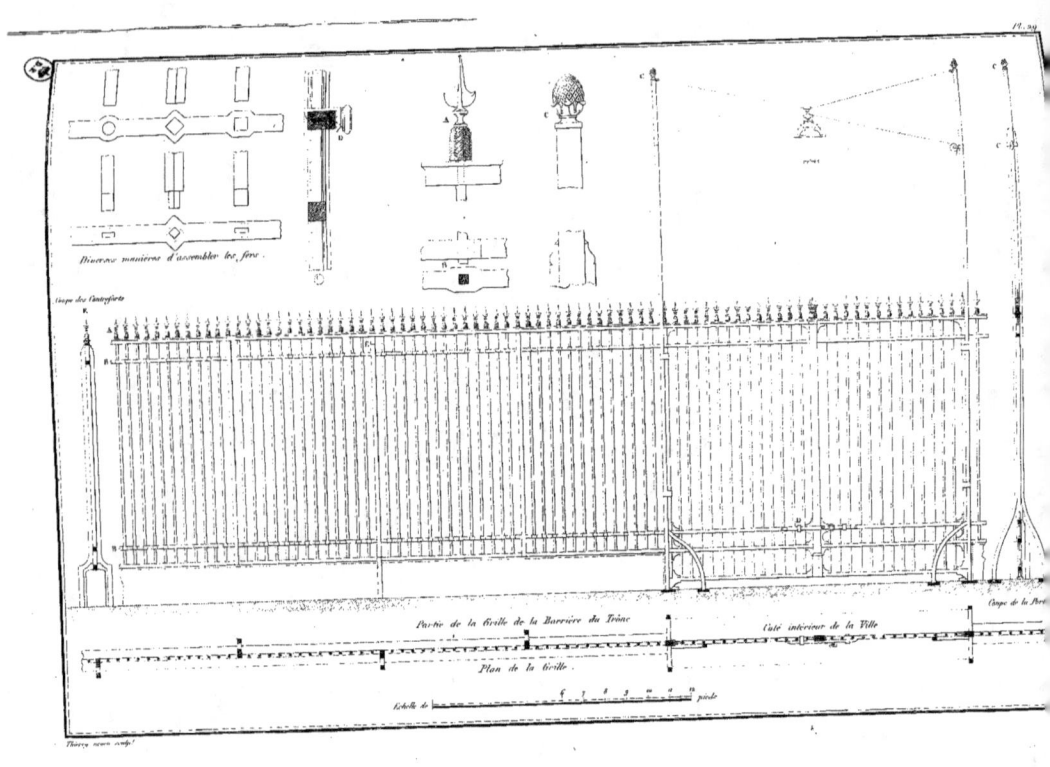

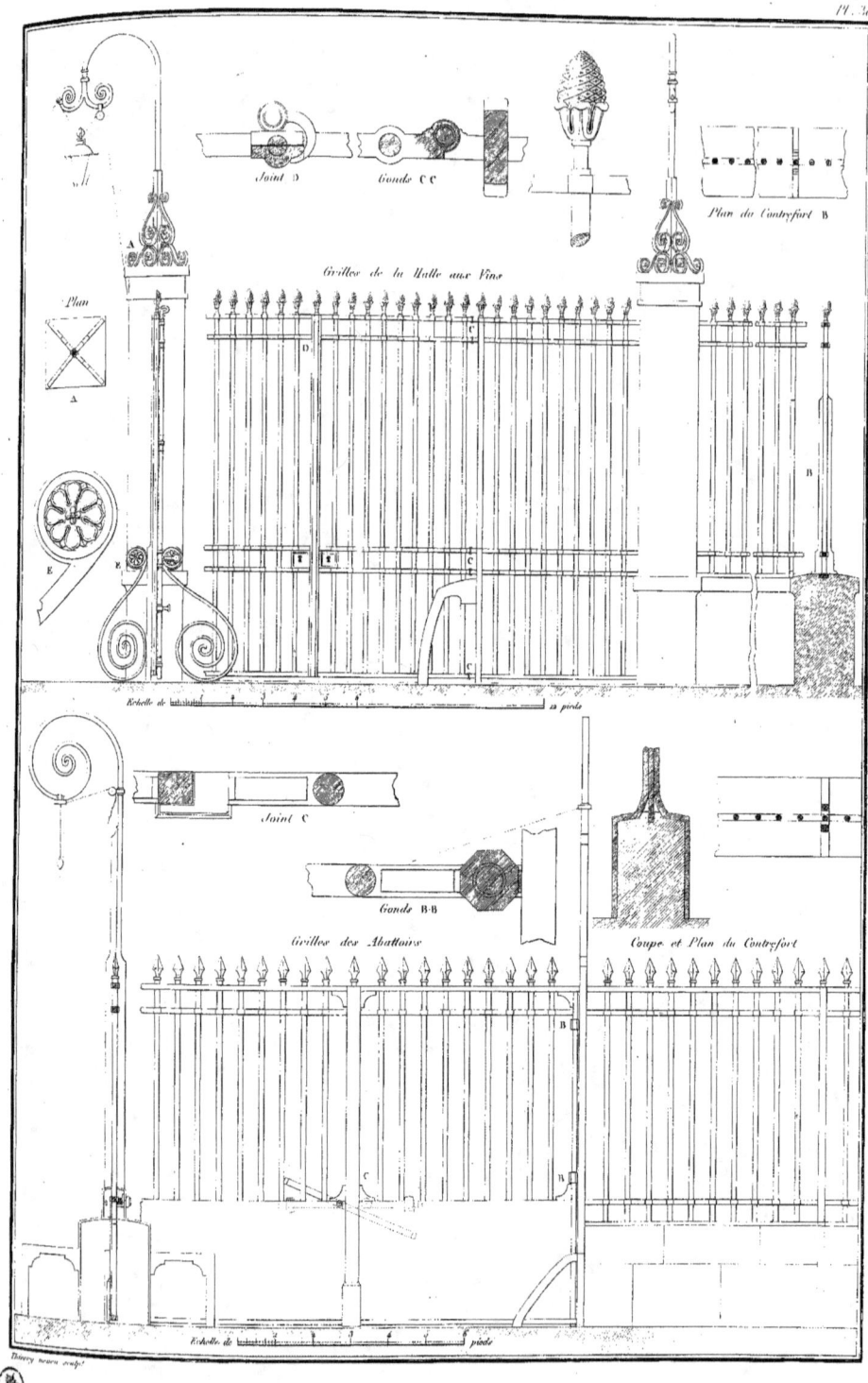

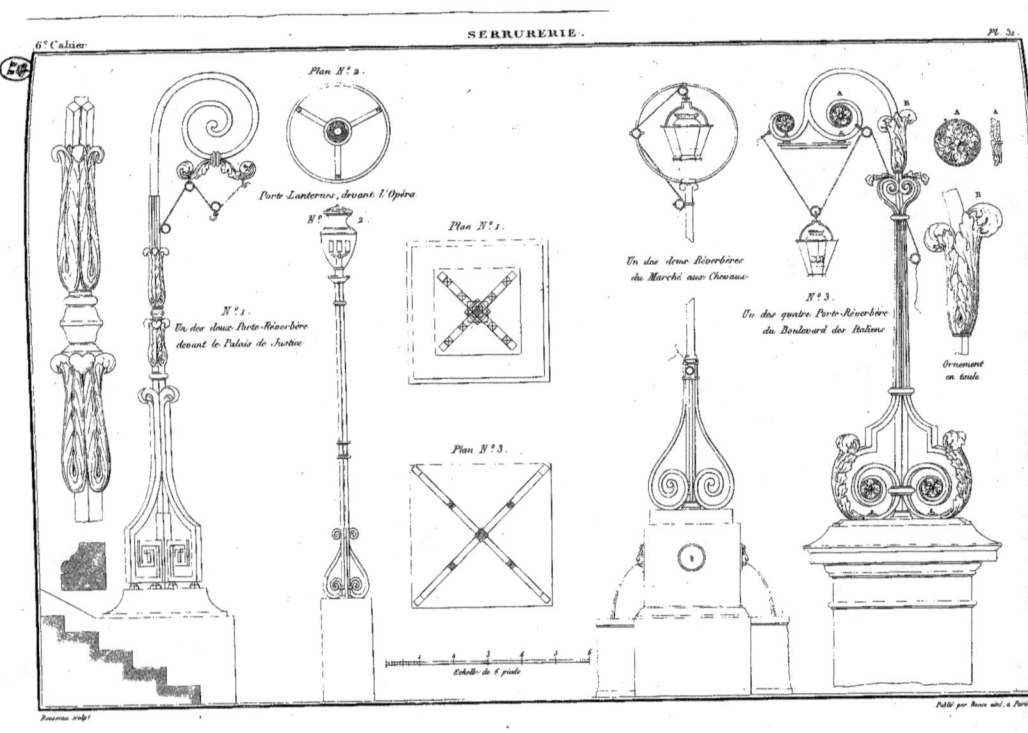

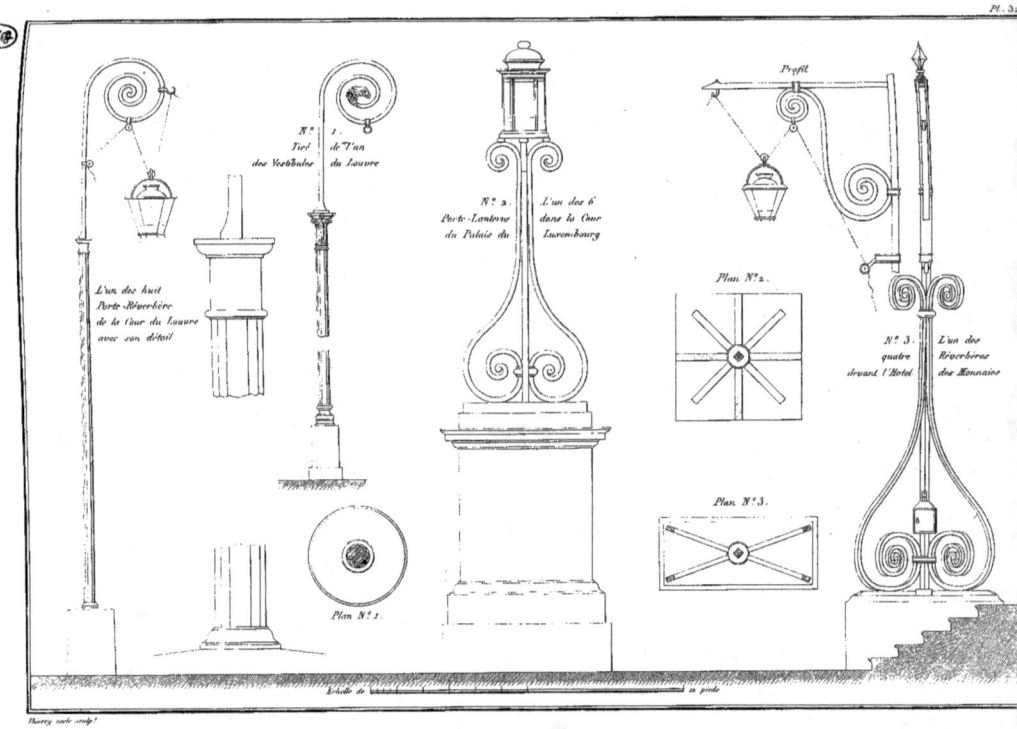

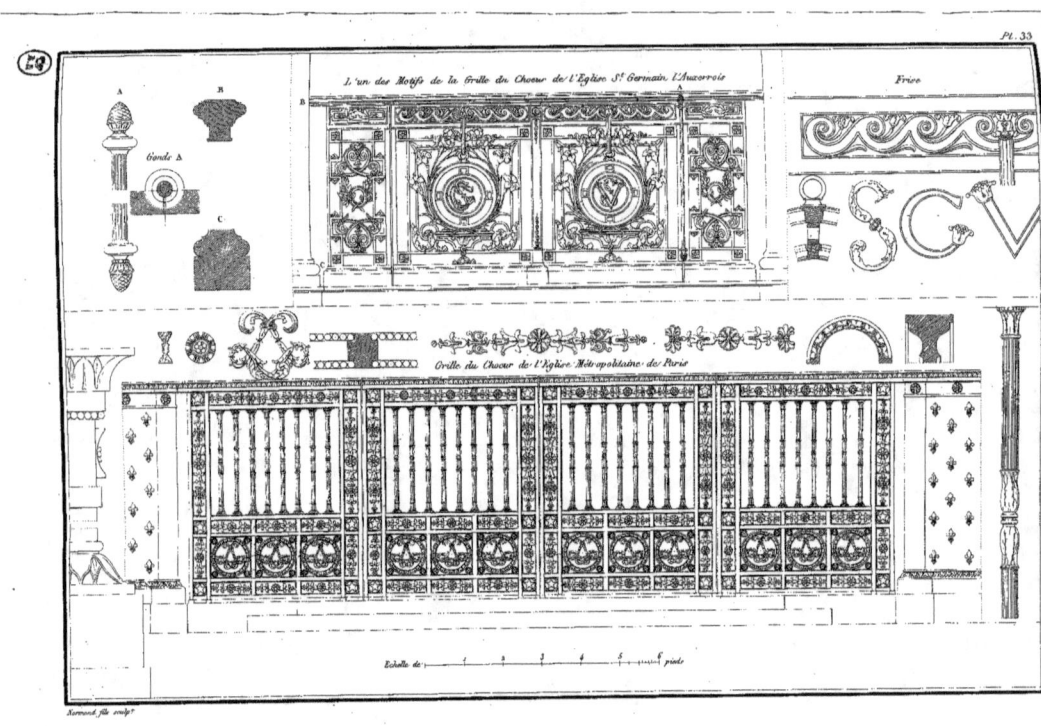

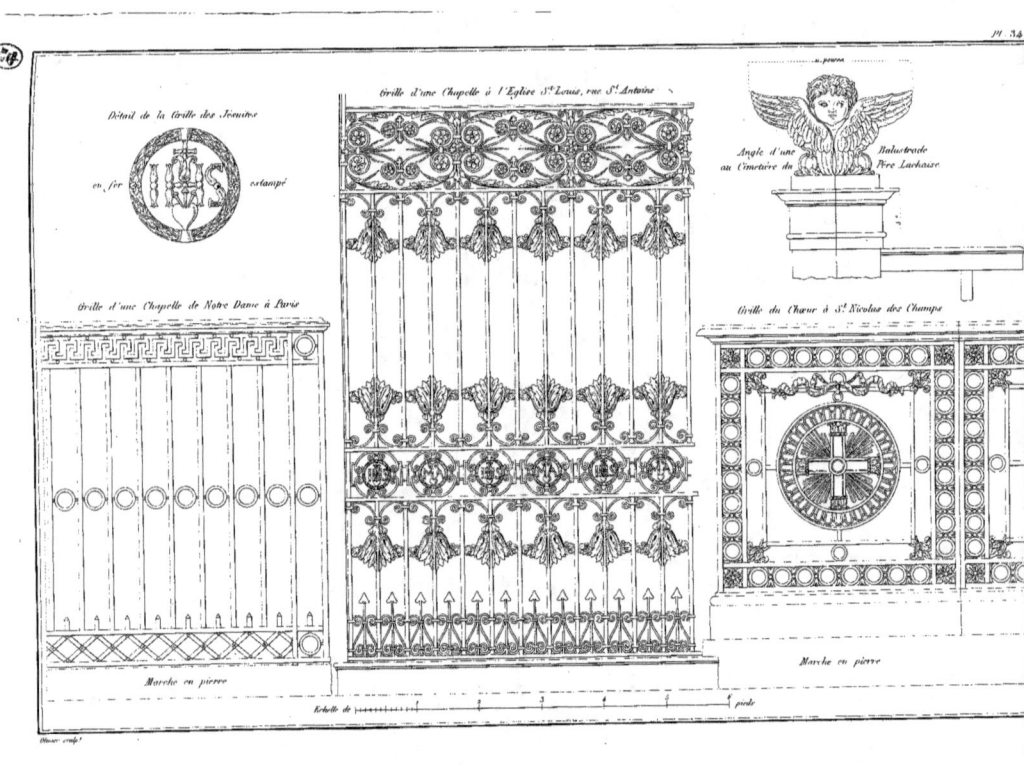

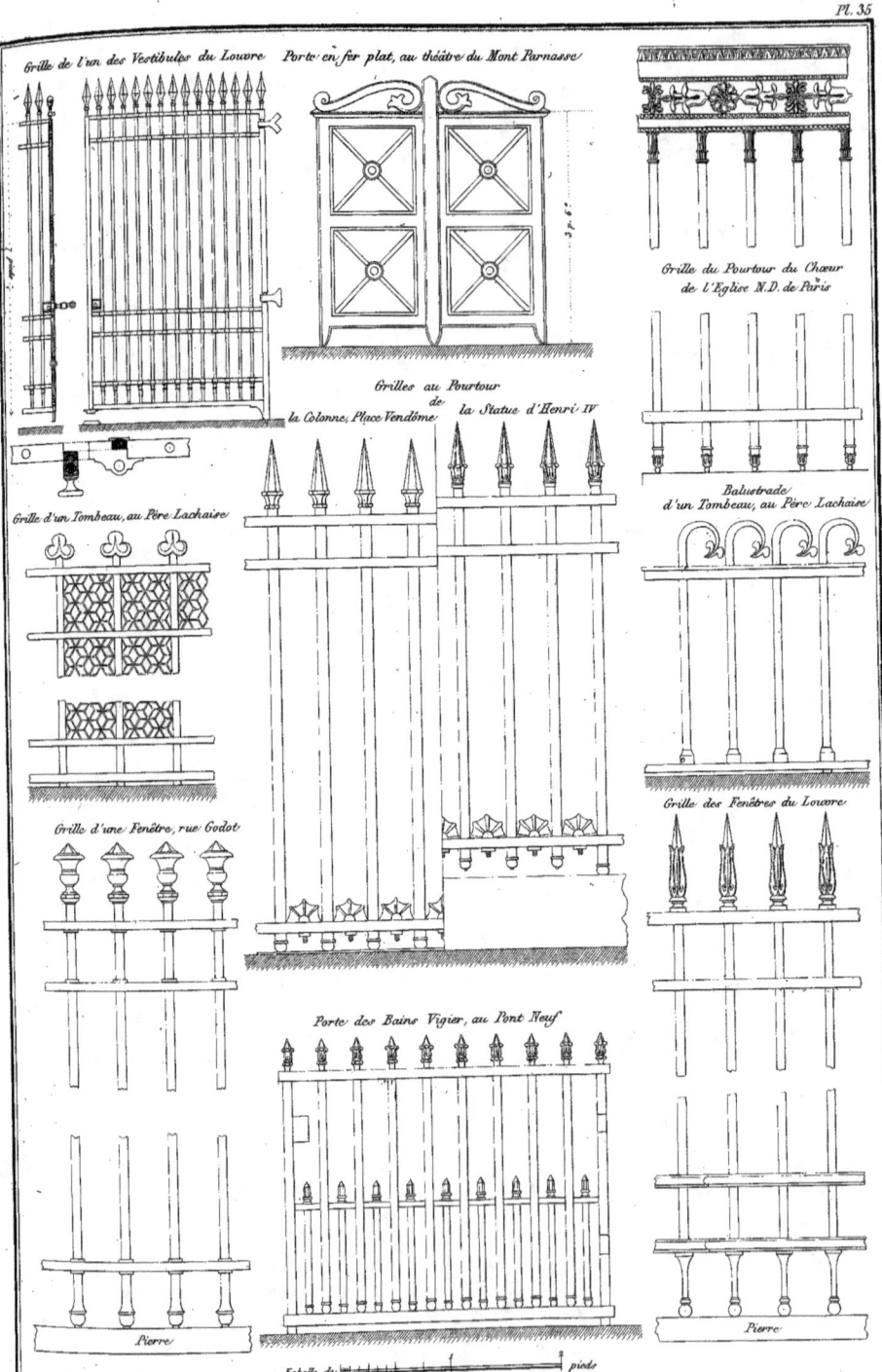

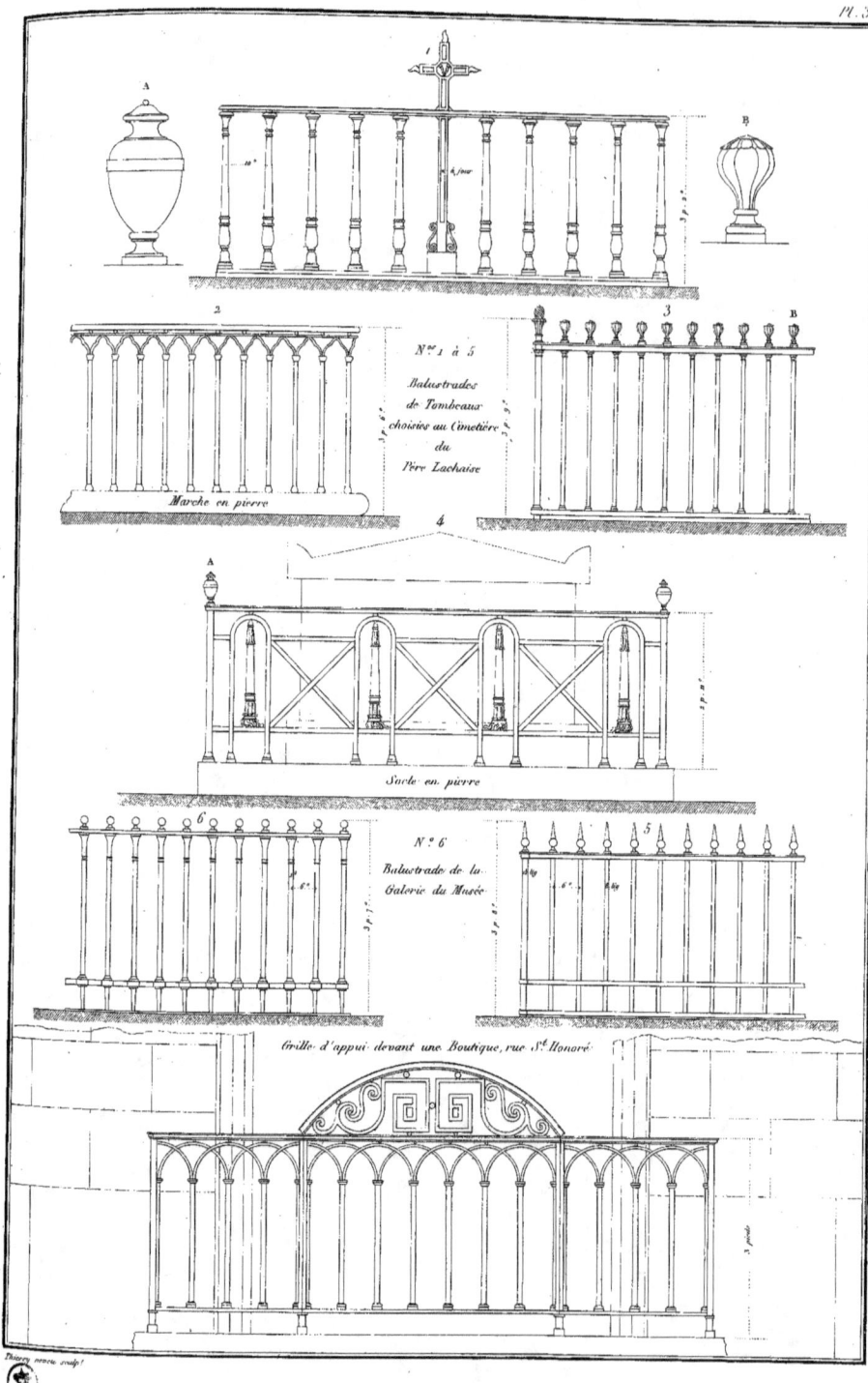

SERRURERIE.

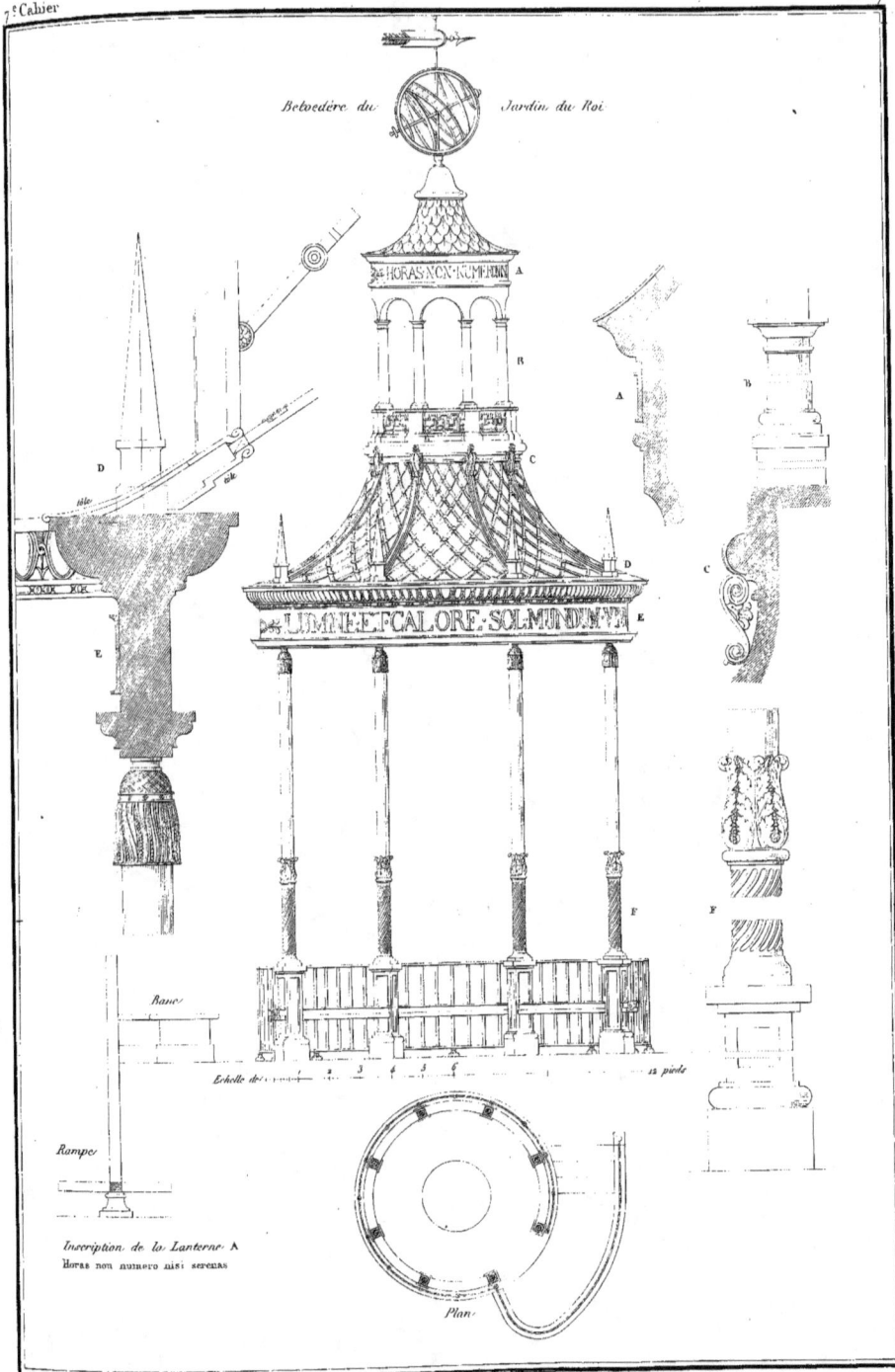

Belvédère du Jardin du Roi.

Inscription de la Lanterne. A
Horas non numero nisi serenas

Plan

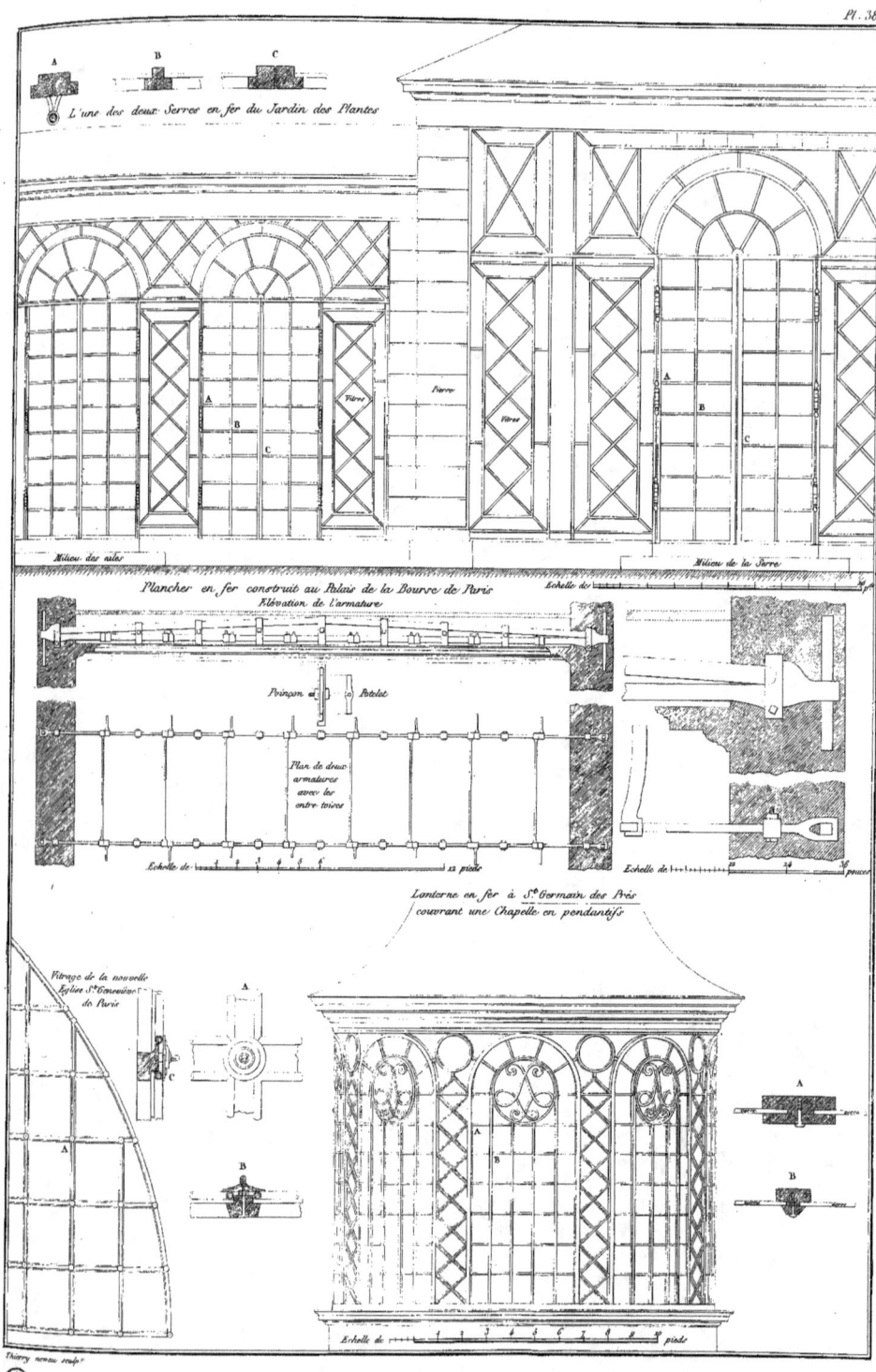

Pl. 39

Plan de la figure ci-dessous.

Plan de la Clef ci-dessous.

Verre — Verre
Coupe d'un des arétiers de remplissage.

Profils d'un des arétiers de remplissage.

Coupe de l'un des quatre grand arétiers des angles.

Fourchette supportant les Chassis grillagés au dessus.

Lanterne au dessus d'un escalier de l'hôtel du ministère des finances, rue de Rivoli.

Echelle de 1 2 3 4 5 6 pieds.

Plan du Chassis.

GARNITURES

Poulie ornée, rue de la Perle.

Fermeture d'un Puits Montagne S.te Geneviève.

Fermeture d'un Puits Faubourg S.t Antoine.

Echelle de 1 2 3 4 5 6 pieds

Garniture d'un Puits dans le Cloître de Saint Michel à Bologne.

Faubourg S.t Marceau.

Dans un Jardin.

Echelle de 1 2 3 4 5 6 pieds

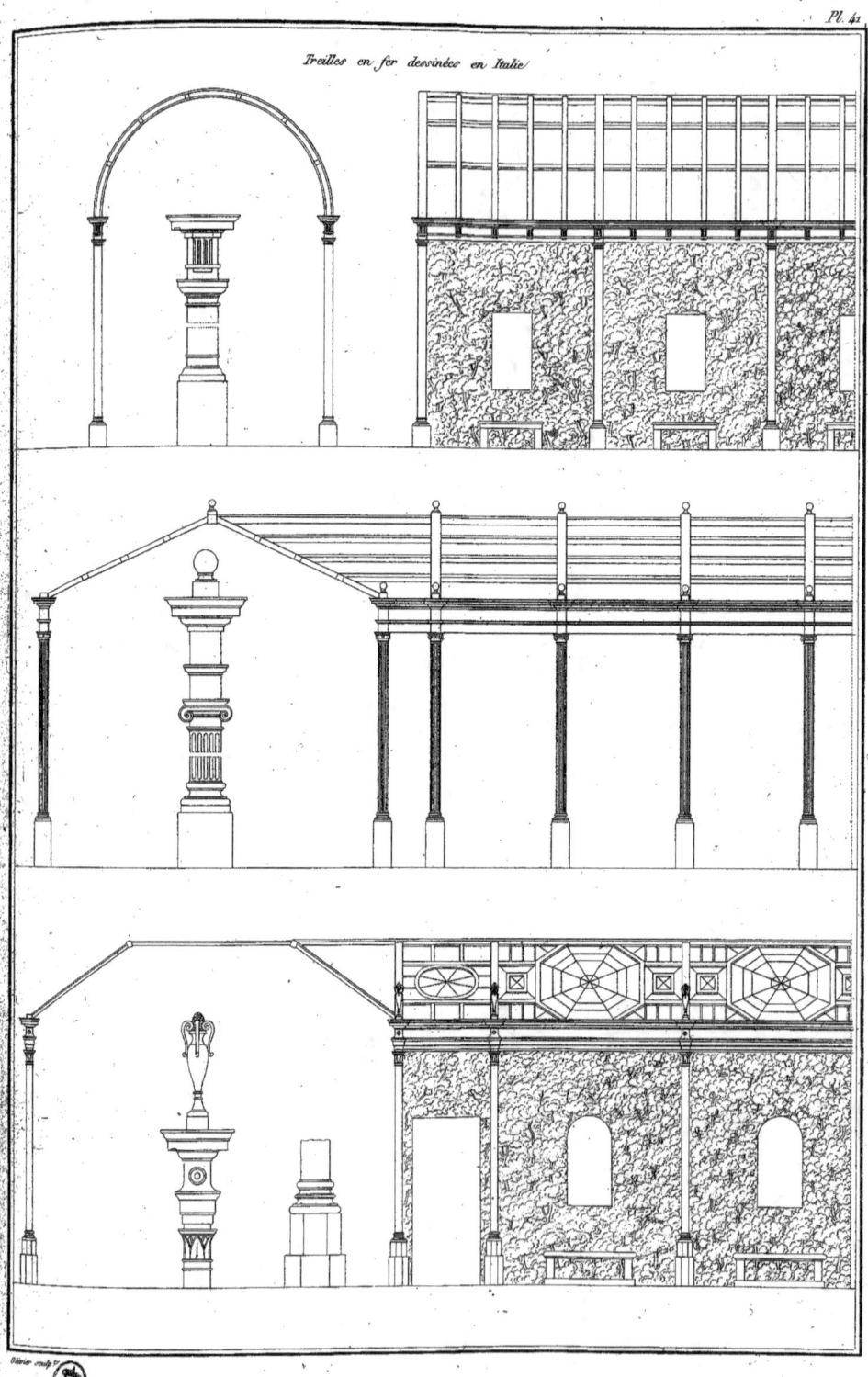

Treilles en fer dessinées en Italie

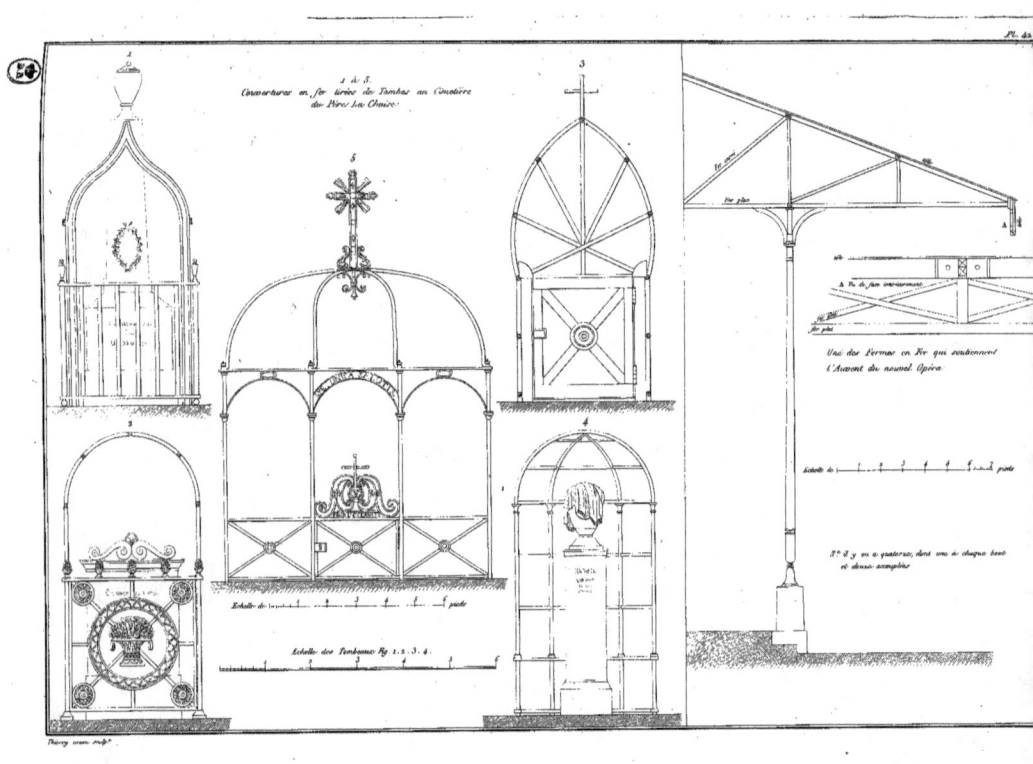

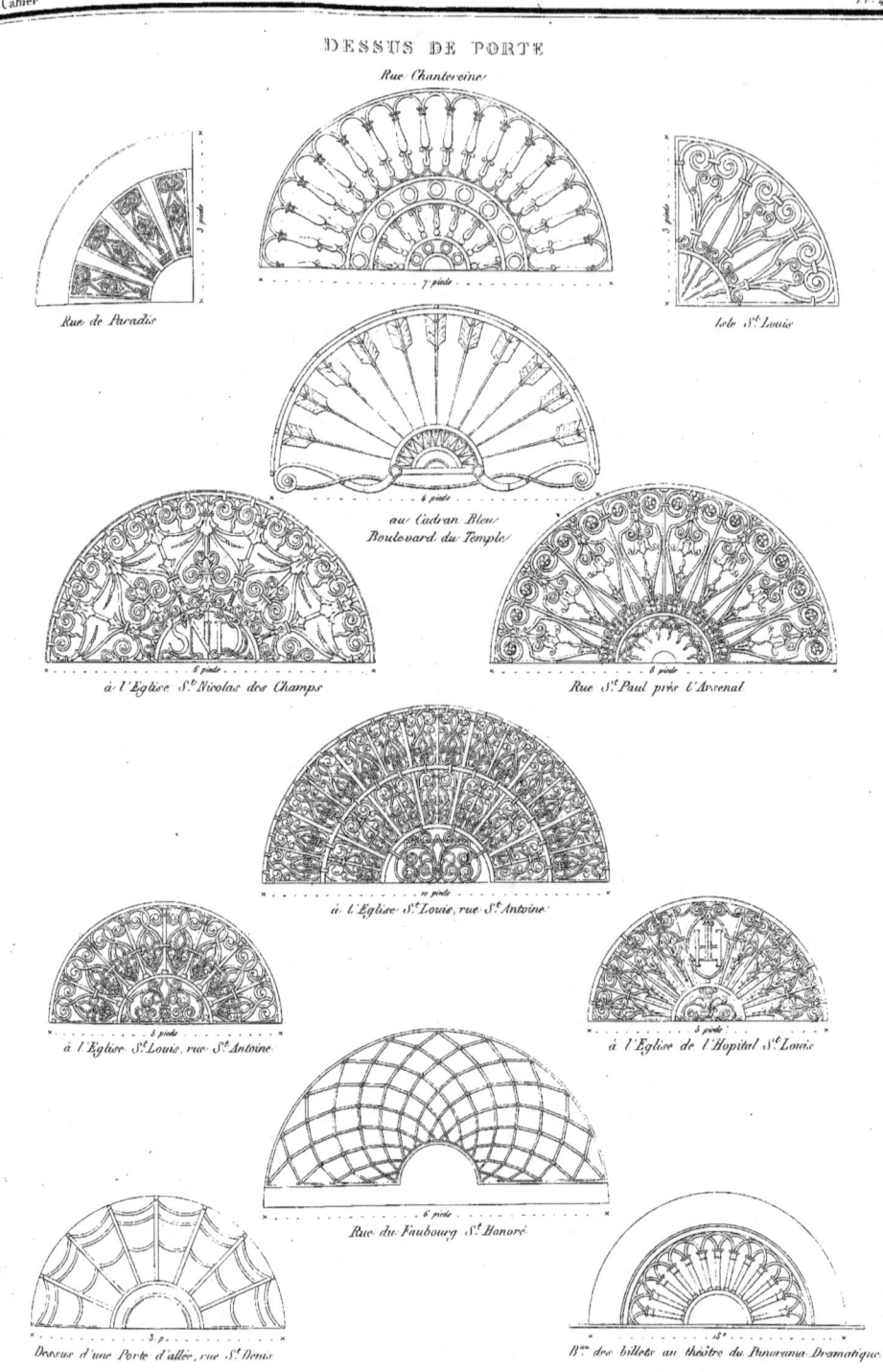

Pl. 44

Rue des Fossés St. Victor

Tampon d'un Regard

Isle Saint Louis

Rue des Fossés St. Victor

Rue Saint Antoine

à l'Eglise St. Jacques

GRILLAGES DE BAIES

à la Place des Victoires

au dessus d'une Porte Cochère
Rue Sainte Anne

au Marché aux Veaux

à l'Ecole de Charité, rue St. Paul

Dessus de la Porte Cochère du Collège Saint Louis, Rue de la Harpe.

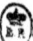

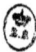

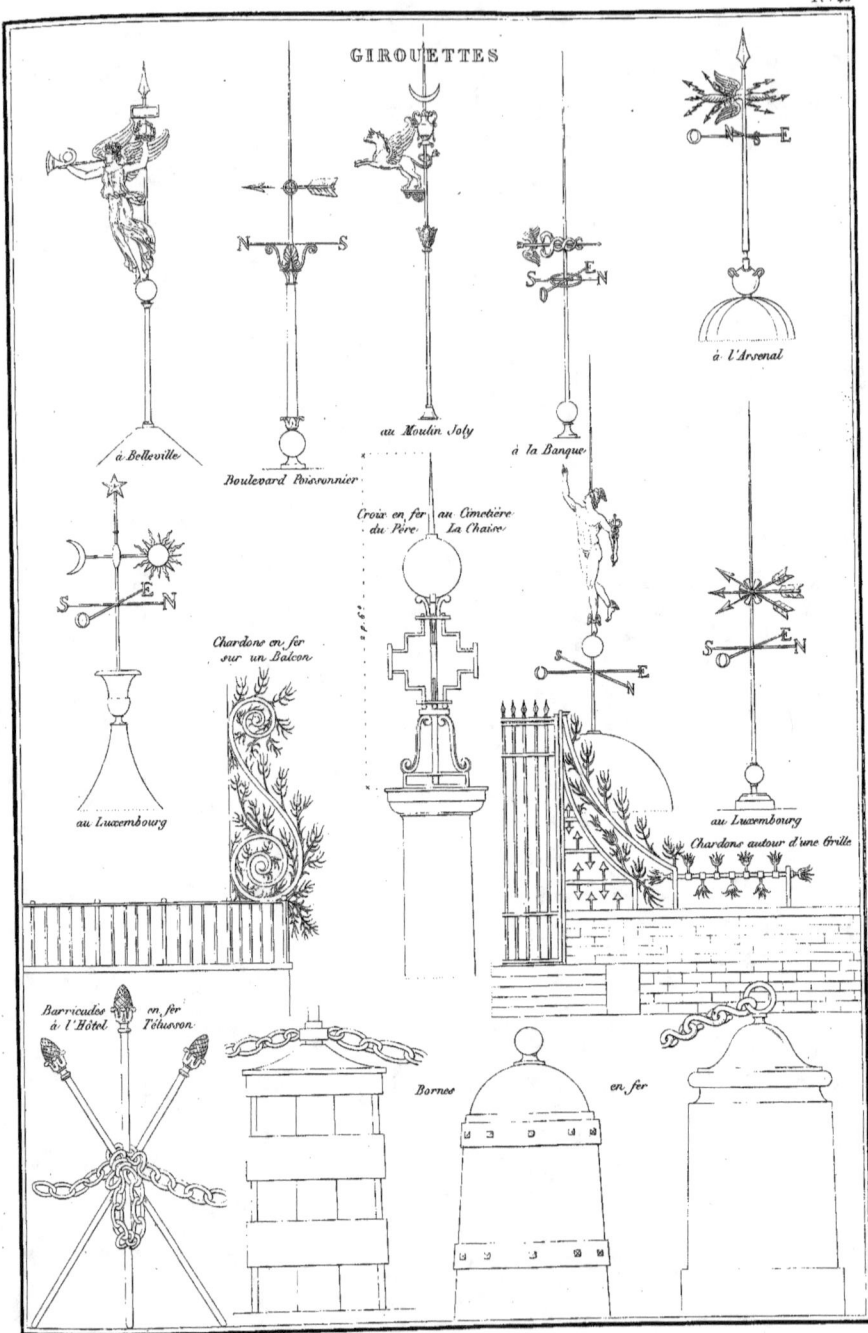

SERRURERIE

Palastre d'une Serrure du Château des Tuileries

Profil du Bouton

Poignée de l'Espagnolette de la grande Porte du Louvre

au Louvre

au Ministère des Finances Rue de Rivoli

au Louvre

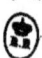

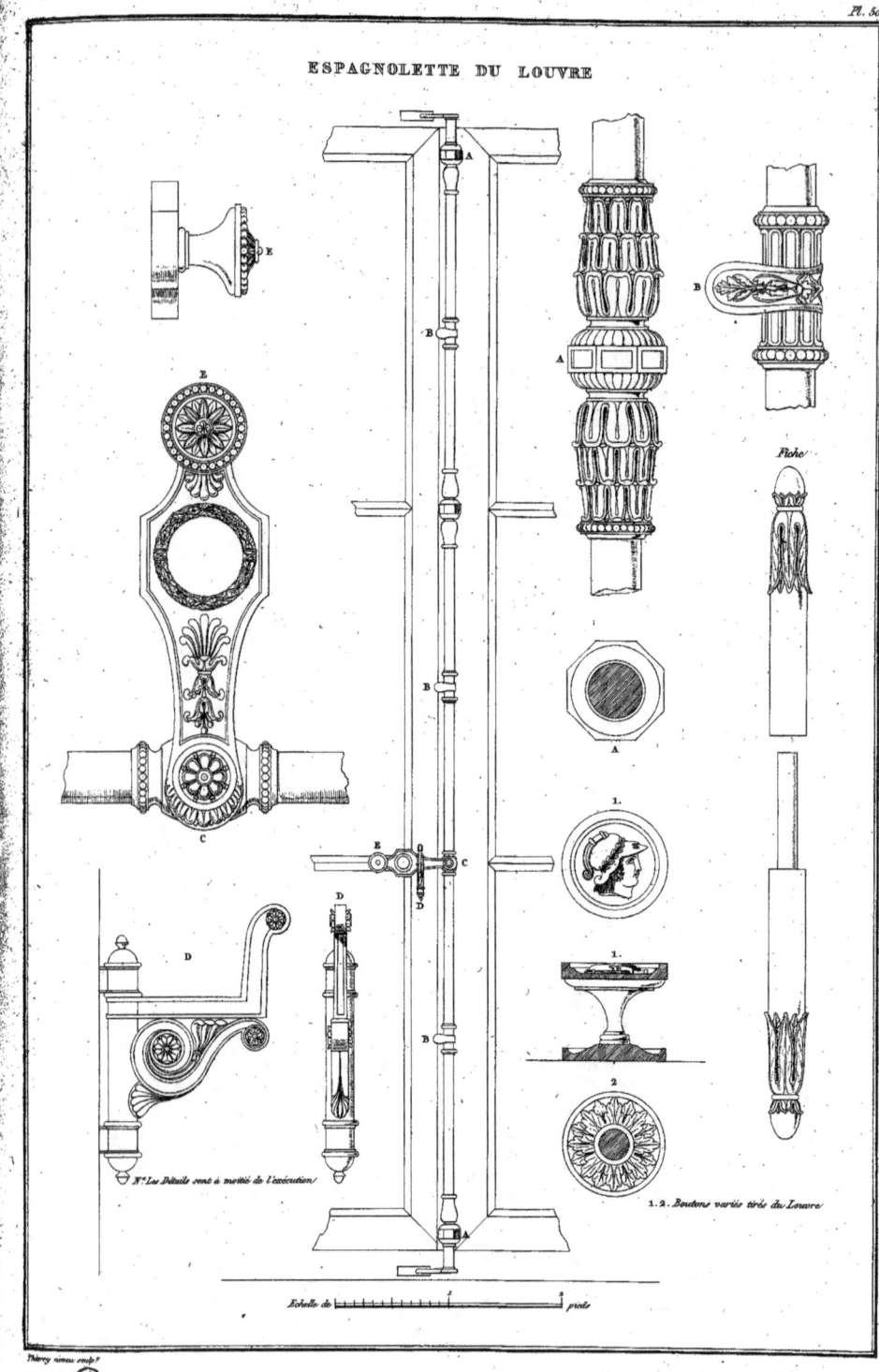

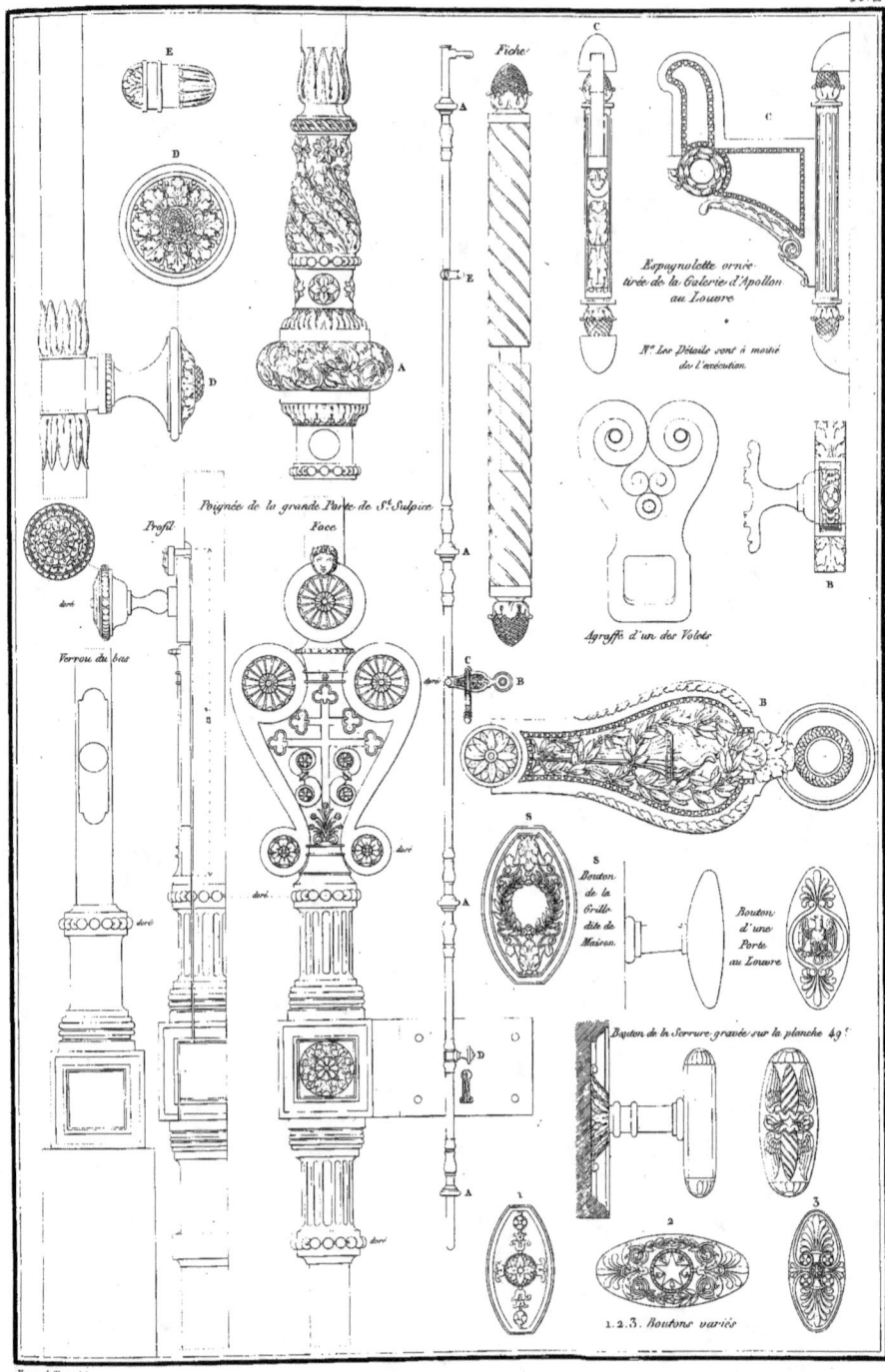

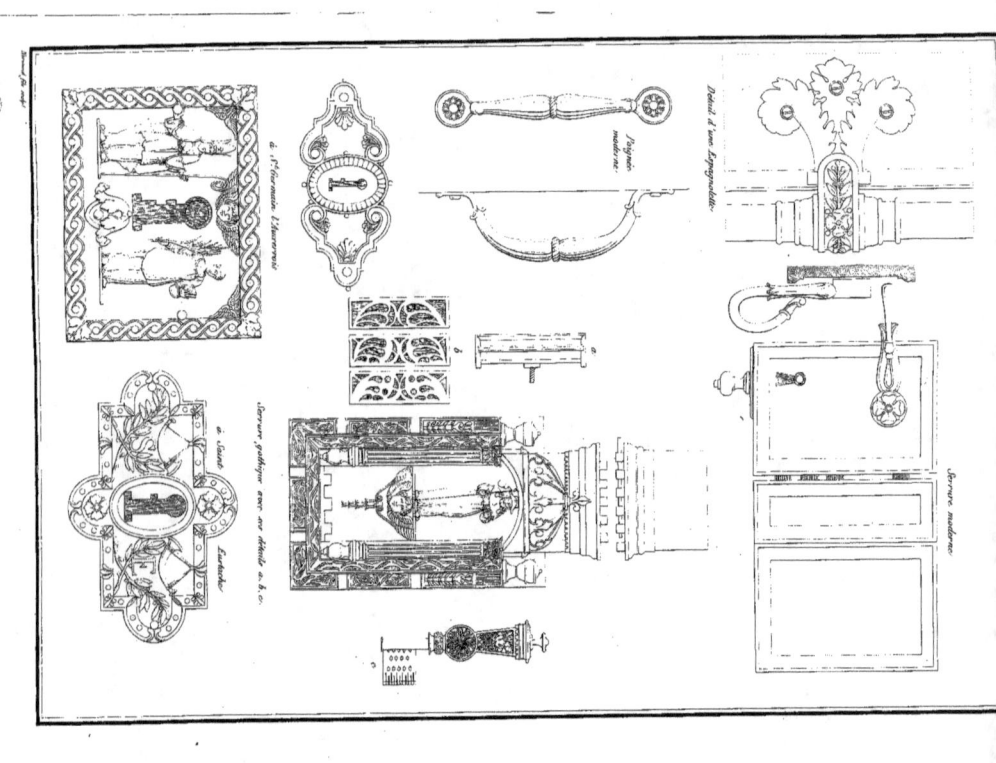

VERROUX DU CHATEAU D'ECOUEN ET DE LA RENAISSANCE DES ARTS

Serrure de la Chapelle du Château d'Ecouen.

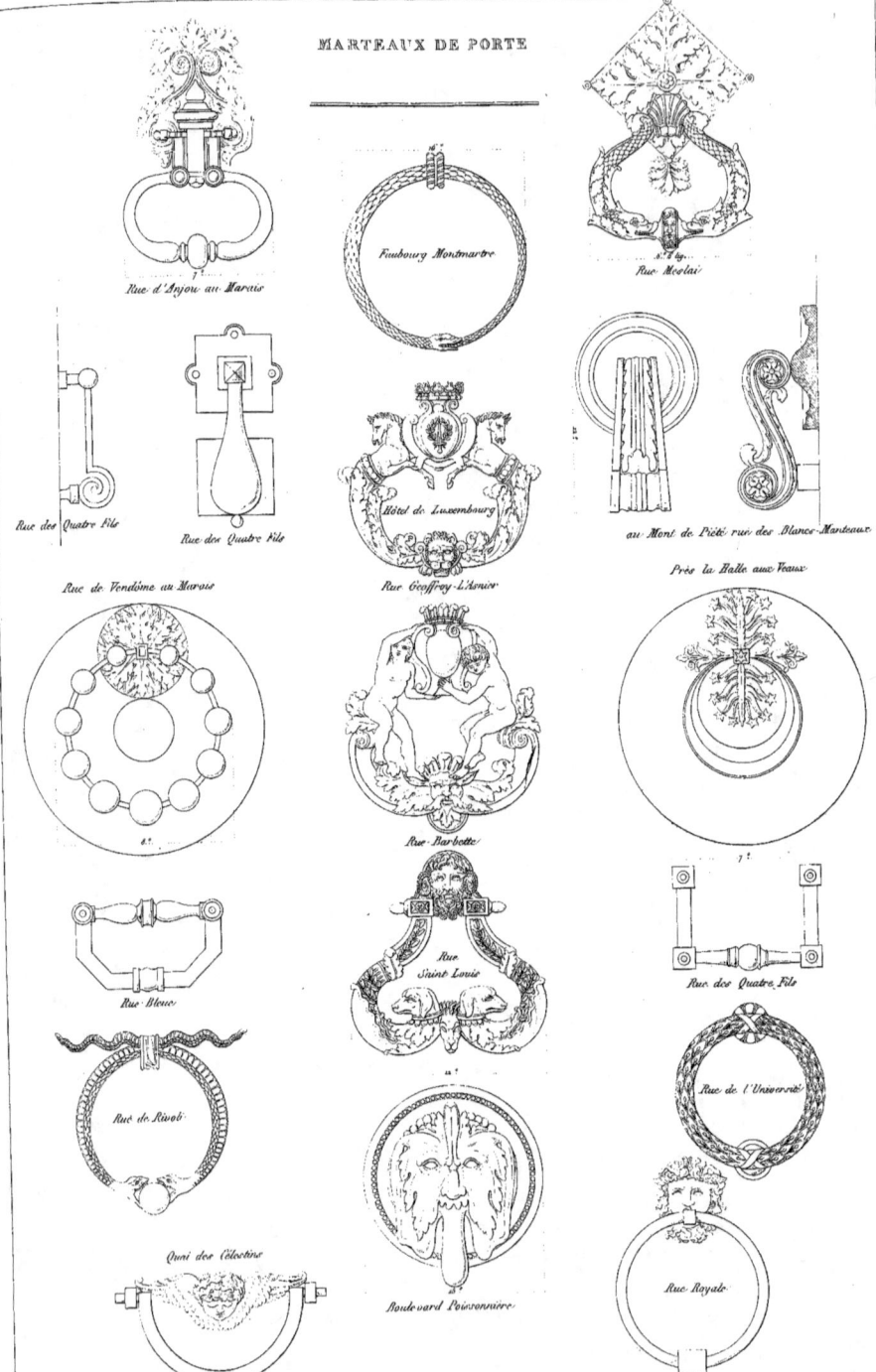

SERRURERIE.

MARTEAUX DE PORTES.

d'une maison de chasse.

Rue aux Fers.

à la Halle aux Draps.

Rue de la Pépinière.

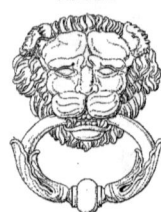
Rue du Mail.

Rue Bourtibourg.

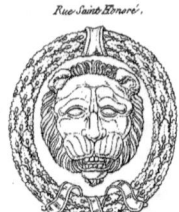
Rue Saint Honoré.

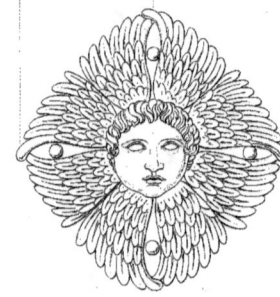
Platine à Saint Germain l'Auxerrois.

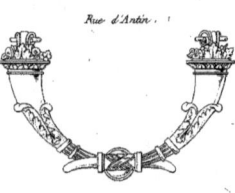
Rue d'Antin.

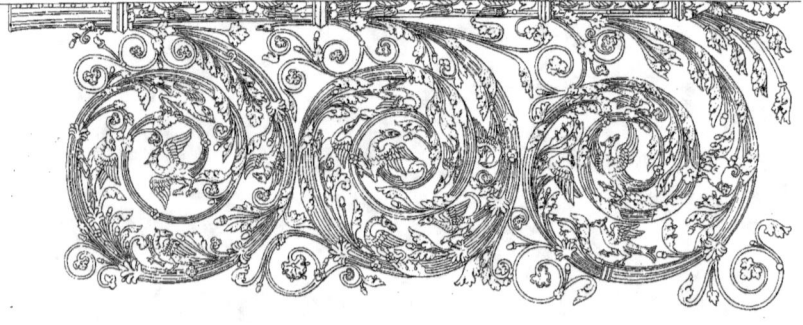
Motif de l'une des Pentures de la porte latérale de l'église Notre-Dame de Paris.

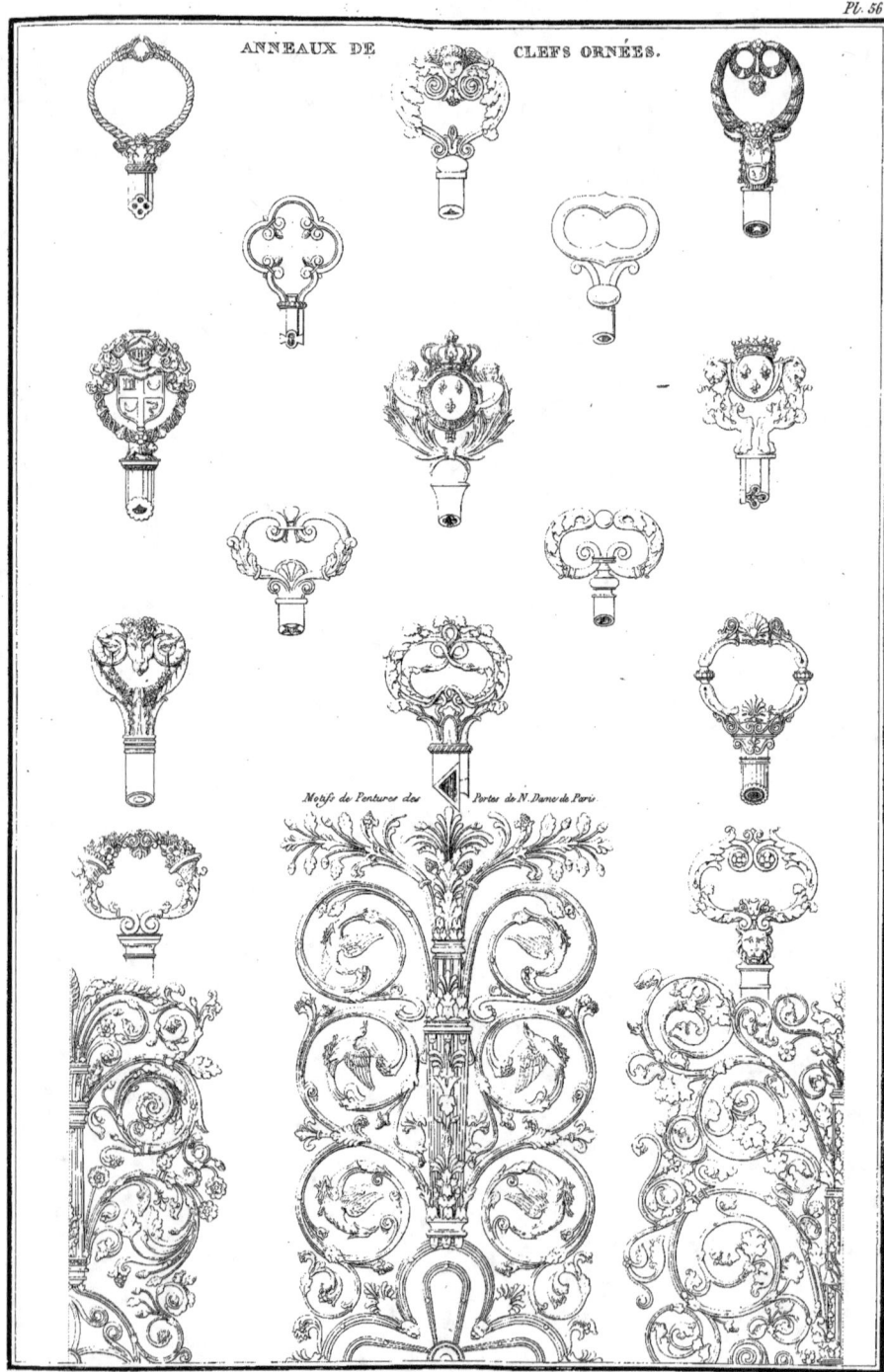

www.ingramcontent.com/pod-product-compliance
Lightning Source LLC
Chambersburg PA
CBHW071555220526
45469CB00003B/1021